Pamphlet
sur la situation des arts
au Québec
de Laurent-Michel Vacher
est le huitième volume
publié dans la collection
Écrire
aux Éditions de l'Aurore

*Collection dirigée par **André Roy***

PAMPHLET
SUR LA SITUATION DES ARTS
AU QUÉBEC

LAURENT-MICHEL VACHER :
PAMPHLET SUR LA SITUATION DES ARTS AU QUÉBEC

L'AURORE

Les Éditions de l'Aurore
1651, rue Saint-Denis
Montréal

Directeurs: Victor-Lévy Beaulieu, Léandre Bergeron; directeur littéraire: Gilbert La Rocque; administration: Guy Saint-Jean; directeur de la production: Gilles LaMontagne; maquette de la couverture: Mario Leclerc; calibrage, maquette intérieure et correction: André Roy; secrétariat: Hélène Beaulieu.

DISTRIBUTION

La Maison de Diffusion-Québec
1651, rue Saint-Denis
Montréal
Tél.: 845-2535

ISBN 0-88532-054-9
©Laurent-Michel Vacher, 1975
Dépôt légal — 2ᵉ trimestre 1975
Bibliothèque nationale du Québec

AVERTISSEMENT
EN FORME D'APOSTROPHE EMPHATIQUE

> « Il est à remarquer que tout un dans son domaine
> se prétend subversif, aspire à l'être, croit de bon-
> ne foi l'être et même l'être beaucoup, faute de
> s'imaginer qu'on puisse mettre en question plus
> de choses qu'il n'en met ni qu'on soit en droit
> d'aller plus avant dans la réfutation des idées
> admises. »
>
> Jean DUBUFFET,
> *Asphyxiante Culture*

Artistes du Québec qui sentez combien ces temps de crise mondiale exigent d'un travailleur lucide un action appro-fondie et rigoureuse; artistes qui refusez de n'être que des témoins ou, pire, des amuseurs; artistes qui refusez d'être les complices (même indirects) de ceux qui exploitent, qui aliènent, qui profitent et qui tuent; « artistes », encore un effort si vous voulez devenir révolutionnaires! Vous n'êtes ni dans une situa-tion désespérée, ni dans un rôle de premier plan: cette société ne vous chasse ni ne vous emprisonne et, d'un autre côté, vous ne représentez en somme qu'une force sociale de second plan. Vous ne méritez en fait ni un surcroît d'honneur ni un excès d'indignité. Toutefois vous pouvez agir, dans certaines limites mais aussi dans une certaine mesure *positivement,* et souvent vous le souhaitez: c'est du moins dans cet espoir que j'écris.

Or, si désireux soyez-vous de faire beaucoup, par vos oeuvres et par votre rôle actif dans le milieu, pour un monde meilleur, vous êtes dans une situation exceptionnellement défavorable. Les arts dits « plastiques », en effet, ont une caractéristique frappante qui rend tout à fait difficile dans

votre domaine la réussite des plus radicales intentions: *leurs images sont muettes*. Elles le sont même aujourd'hui plus que jamais: à la fois à cause de la disparition de tout consensus culturel un peu stable qui garantirait, comme ce fut longtemps le cas, une certaine forme de communication symbolique et à cause, au moins autant, des mutations qu'a connues depuis la fin du siècle dernier la pratique picturale dans le sens d'une croissante « abstraction ».

Aux prises avec les manoeuvres récupératrices et les interprétations désamorçantes de la bourgeoisie cultivée et de ses inconscients porte-parole (revues d'art, critiques, professeurs, marchands, etc.), vos travaux n'auront de chances de se défendre et d'assumer bravement leur rôle d'objection et de subversion que si vous avez recours à des moyens d'une force indétournable, à des actions si claires qu'aucune équivoque ne soit plus possible à leur sujet, et si vous choisissez les lieux et les formes de vos interventions avec une lucidité stratégique à toute épreuve. Cela, vous n'y réussirez pas à moins de parvenir à vaincre en vous les tentations insidieuses que font miroiter les mythes culturels et artistiques ambiants, qui servent les idées « libérales » régnantes: succès personnel, expressions de soi, originalité créatrice, consécration par la cote, autorité esthétique. Tout artiste qui, aujourd'hui, songe à imposer ses particularités stylistiques et à se gagner une place de « créateur original et respecté », peut être sûr que sa production faillira à sa tâche historique. Au lieu d'illustrer et d'encourager les mouvements collectifs de libération qui incarnent, ici et maintenant, avec leurs forces et leurs insuffisances, les objectifs de justice, de liberté, d'authenticité, de dépassement et de bonheur qui sont, au fond, le moteur du projet de révolution sociale, les artistes n'auront fait alors qu'ajouter aux pitreries inoffensives de la soi-disant « société des loisirs » quelques bibelots obscurs, prétentieux et baroques, quelques décorations intellectuelles et sophistiquées, quelques pièces de musée et d'anthologies — et ce n'est pas un vernis de marxisme de salon qui y changerait quelque chose. Les nombreuses aliénations — économiques, sociales, psychiques, idéologiques, politiques — contre lesquelles tant d'artistes, d'intellectuels, d'étu-

diants, de marginaux, pensent souvent s'insurger en se contentant d'avoir « des idées de gauche » et de vivre comme devant, ne ressentiront nos coups qu'à la condition d'y apporter une exigence et une méthode plus acérées que jamais.

Dans notre contexte socio-économique et « culturel » actuel, une attitude d'*écart* et de *transgression* ne sera d'aucune efficacité réelle si n'ont pas d'abord été repérés les mécanismes de défense et d'assimilation mis en place par les puissants — et par nos propres intérêts de classe parfois les mieux déguisés — pour en amortir l'impact et faire de nos oeuvres vives des monuments sans voix. Il ne s'agit pas pour les artistes d'être à tout prix de purs héros : vous vivrez de ce monde corrompu et vous accepterez pour ce faire des compromis dont il serait naïf de vous faire le reproche, car c'est à ce prix que s'achète la possibilité de travailler *aussi* aux progrès des luttes populaires pour une société où l'exploitation et la répression auraient moins de champ. Nul n'attend des peintres et des sculpteurs qu'ils soient le fer de lance d'une improbable révolution totale. Il s'agit seulement de renoncer aux doucereux poisons de l'individualisme irresponsable, du réformisme utopique pseudo-contestataire, du modernisme a-politique et du carriérisme culturel. Il s'agit seulement de comprendre que, si les artistes ne lient pas leur travail aux forces sociales concrètes qui combattent « l'exploitation et l'obscurantisme » (Pierre Vallières), ils ne seront jamais que les bouffons plus ou moins drôles et les décorateurs de luxe plus ou moins brillants de cette civilisation du spectacle qu'ils croient vomir.

Ce petit livre ne prétend pas enseigner aux artistes quelle liaison ils devraient (ou même pourraient) établir entre les affrontements socio-politiques de notre temps et leurs productions : il prétend seulement y réfléchir, et apporter une certaine contribution, essentiellement polémique, à ce débat urgent. Son auteur ne croit pas que les producteurs culturels doivent devenir ouvriers et tenter ensuite de faire naître de rien un hypothétique « art prolétarien ». La conviction sur laquelle reposent ces pages, c'est qu'il faudrait d'abord, par une recherche sans concession de la pensée, loin des facilités de la mode et du verbalisme contestataire, approfondir notre con-

naissance et notre compréhension des forces qui animent notre histoire présente et qui incarnent les possibles de notre collectivité, pour ensuite agir en sorte que, dans tout ce que nous produirons en tant qu'agents culturels (sinon dans chaque geste posé pour vivre), le minimum d'équivoque puisse se glisser quant au camp et à la position défendus, qu'on n'aura de cesse de *montrer* et de *dire* avec le plus de fermeté et de clarté possibles. La hâte de l'arrivisme, la confusion des idées et l'ambition personnelle sont incompatibles avec ce projet-là. Ne pas y renoncer, c'est se condamner à des gesticulations esthétiques (ou idéologiques) sans aucune portée.

Voilà ce que ces pages ont cherché à exprimer et à illustrer au travers de réflexions inspirées par l'actualité artistique, que le journal *Hobo-Québec* m'avait offert de suivre pour lui (ce que j'ai fait jusqu'à ce l'éclectisme « underground » de cette publication ne m'apparaisse, comme à quelques-uns des collaborateurs qui l'ont alors quittée, virer au plus douteux des confusionnismes). Ma vie et mon action (?) ne me donnent, je ne l'ignore pas, aucun titre particulier pour faire la leçon à qui que ce soit ; ce que j'écris ici me remet en cause autant sans doute qu'aucun autre, et je ne suis pas sûr d'être *à la hauteur* d'un propos qu'il m'eut été plus confortable de nuancer. C'est que, de l'exigence d'une pensée objective, on n'est jamais que le porteur ou l'agent, non le sujet.

POUR UNE NÉGATION GLOBALE
DE L'ART

« Toute oeuvre, fût-elle apparemment en rupture absolue avec tout ce qui l'a précédée, n'en continue pas moins d'apporter son eau au moulin de l'humanisme. Toute forme d'art, même si elle se veut « anti-art », n'en continue pas moins de « faire de l'art ».

(...)

« Les audaces formelles, les révolutions en art ne sont que les meilleurs alibis des attitudes les plus réactionnaires de la culture bourgeoise. Si les clercs sont les chiens de garde de la pensée dominante, les artistes en seraient ainsi les bouffons.

(...)

« Toute oeuvre, si négateur soit le principe qui l'anime, ne peut se faire, à partir du moment où elle est consommée, que « complice de l'essence affirmative de la culture » (H. Marcuse), et ne peut donc que contribuer au renforcement de l'ordre établi. »

Jean CLAIR,
Art en France : Une Nouvelle Génération, Paris, 1972, Éditions du Chêne, p. 14

1

1974. Les temps ont bien changé depuis quelques années...
Ce qui, à la fin des années soixante, avait légitimement pu
apparaître comme une série sporadique de mouvements socio-
culturels autonomes, divergents et convergents à la fois, jalon-
nant la naissance d'une pratique et d'un milieu artistique
québécois nouveau, historiquement spécifique et doué d'une
dynamique sociale propre, semble s'être éteint comme feu de
paille dans une dispersion et un vide qui laissent à l'observateur
un puissant sentiment d'étrangeté. Pour en esquisser l'analyse,
il nous semble indispensable de se reporter aux trois volumes
de documents publiés en 1973 par Médiart sous le titre *Québec
Underground 1962-1972*, et tout particulièrement à l'essai de
Marcel Saint-Pierre (« A Québec Art Scenic Tour », tome 2,
pp. 448-71, dont une première version avait paru d'abord
dans *Opus International*, 1972, n° 35, pp. 16-23) qui fait en
quelque sorte la synthèse de toute la série de manifestations
venues, dans les années soixante-deux à soixante-neuf princi-
palement, renouveler la scène artistique québécoise. Trois
grands thèmes dominent (ou plutôt, pour pasticher M. Saint-
Pierre, *semblent vouloir* dominer) cette étude : premièrement,
l'idée que les pratiques artistiques canadiennes et surtout
québécoises se font sous le double signe complémentaire du
rattrapage culturel et de la dépendance de l'étranger (en
particulier du monopole artistique international des U.S.A.).
Deuxièmement et corrélativement, l'idée que l'un des facteurs
expliquant les particularités de l'activité artistique québécoise
se trouverait dans l'absence de toute *tradition* artistique et
spécialement dans l'inexistence d'un milieu artistique spécifi-
que — seul l'Automatisme constituant un certain début de
tradition, à laquelle d'ailleurs se rattacheraient justement les

15

principales tendances récentes que notre critique commente. Troisièmement, sur cette toile de fond, la thèse centrale du texte est que « l'évolution de l'art et de son activité tend à s'instaurer au Québec dans une perspective socio-politique » (p. 454). En effet, tout l'article en question est farci de suggestions à l'effet que les divers phénomènes marginaux ou « underground » des années '60 (Ti-Pop, les événements de Serge Lemoyne, le Nouvel Age, Déclic, Horloge, Zirmate, Maurice Demers, l'occupation de l'E.B.A.M., etc.) ont essentiellement été des « tentatives pour dépasser les normes habituelles de l'oeuvre d'art », devenant « moins le produit d'un travail effectué à l'intérieur d'un système artistique donné et propre que le reflet d'une lutte menée à l'intérieur de son contexte socio-politique et économique » et constituant par là même, « dans la mesure où il se dissocie des cadres habituels de l'art pour envisager son rapport à la réalité québécoise », l'amorce d'une rupture et les prémices d'une « éventuelle socialisation de l'art ». Évoquant le F.L.Q., le mouvement américain Y.I.P. et l'Internationale Situationniste européenne, les luttes des syndicats de travailleurs et celles des comités de citoyens, le mouvement de libération nationale et la montée de l'indépendantisme, l'auteur avance l'hypothèse que les nouveaux *anti-artistes,* refusant d'entrer dans le jeu des avant-gardes formelles successives (toujours assimilées par le marché artistique international et les monopoles culturels qui le dominent), ont inventé un nouveau type de pratique bien défini par les expressions d'« animation socio-culturelle » et d'« intervention politique », « faisant subir à l'art un glissement susceptible de transformer sa fonction et sa nature en substituant à l'officialité de son cadre, on ne peut plus artificiel, un contexte social, celui du Québec et de ses luttes politiques, économiques, idéologiques et culturelles » (p. 451). M. Saint-Pierre voit donc—avec raison—la scène « artistique » montréalaise progressiste diverger selon les cas soit vers une avant-garde esthétique valable en tant qu'innovation plastique mais dépendante des impérialismes culturels internationaux, soit vers les déplacements para-artistiques des « arteurs » en direction d'une pratique d'agitation socio-politique. Cette se-

16

conde tendance est celle que privilégie surtout l'auteur, qui *semble vouloir suggérer* l'hypothèse qu'elle serait plus valable que l'autre et plus positive. Il émet malgré tout d'assez curieuses réserves à l'égard de ce courant anti-art dont on pourrait le croire le défenseur: il lui reproche tout autant qu'à l'art avant-gardiste de *ne pas tenter* réellement «d'analyser les conditions de possibilité de l'art», de ne pas «éclairer certaines conditions d'existence d'un art québécois» et donc de ne pas constituer «une véritable entreprise de définition ni une analyse systématique des conditions ou des fonctions de l'art» (*ibid.*). Ce disant, il indique plus ou moins clairement que l'anti-art n'a pas suffisamment assuré ses fondements théoriques, qu'il a condamné l'art sans en avoir vraiment examiné la validité et les chances, qu'il n'est donc pas justifié de sortir absolument de la sphère de l'art, à laquelle il faudrait d'abord contribuer par une analyse théorique approfondie. En ce sens, l'anti-art témoignerait alors du fait que l'art québécois, plutôt que de se dépasser dans un stade supérieur, aurait été «détourné de lui-même pour des raisons politiques et sociales» (p. 451). On voit l'ambiguïté de cette position, qui nous laisse dans l'incertitude sur le point fondamental suivant: l'anti-art transcende-t-il l'art pour atteindre à une synthèse pratique supérieure, ou n'est-il qu'un symptôme des entraves que l'histoire place face à l'épanouissement de l'art? Malheureusement, le texte de M. Saint-Pierre ne nous fournit, lui non plus, aucune de ces «analyses des conditions de possibilité et d'existence d'un art québécois», dont j'avoue d'ailleurs ne pas deviner quant à moi ce qu'elles peuvent bien être dans son esprit. En ce sens, on pourrait lui retourner le reproche de «caractère analytique peu rigoureux» qu'il adresse imprudemment aux mouvements artistiques dont il traite.

Pourtant, c'est ailleurs qu'il faut situer la principale carence de cette étude. M. Saint-Pierre n'évoque nulle part le type précis de liens concrets ou non, directs ou indirects, collectifs ou individuels, institutionnels ou casuels, idéologiques ou pratiques, etc., qui ont existé (ou qui devraient s'établir) entre les activités des arteurs ou anti-artistes d'une part et d'autre part les diverses forces sociales par rapport auxquel-

les, selon lui et selon leurs agents, elles se situent ou souhaite-
raient se situer de façon articulée. Or c'est là que résident les
difficultés les plus graves auxquelles se soient heurtés les « ar-
teurs » et qu'on résumera en parlant de leur *isolement social*.
Les actions « anti-art » et autres manifestations *underground*
n'ont pu trouver une inscription sociologique suffisamment
stable et solide (ceci est un euphémisme...) dans le réseau des
organisations collectives, des formations politiques, des mouve-
ments syndicaux et populaires, des médias d'information pro-
gressistes, des institutions culturelles ni même simplement des
courants de pensée déjà existants dans le milieu. Il y a là un
coûteux paradoxe : un art religieux sans liens avec les églises
aurait très vite été perçu comme une impasse socio-culturelle —
et ce même si une telle coupure peut s'avérer viable dans
quelques rares cas individuels. Un art progressiste hors des
mouvements sociaux progressistes n'a évidemment pas davan-
tage de chances de jouer un rôle historique, de durer et de se
consolider ; mais cela, notre critique ne semble pas même y
songer. Fait hautement significatif, le seul point de repère
précis qu'il ait pu relever se trouve dans les idéologies Y.I.P.
et situationniste, dont on conviendra qu'elles n'établissent
pas une preuve particulièrement brillante d'enracinement dans
le contexte québécois effectif de l'époque. Les manifestations
et les formes d'expression « anti-art » sont généralement restées
confinées à des îlots sociologiques (au mieux, à des appen-
dices sociologiques) marginaux par rapport aux ensembles
spécifiques d'agents sociaux — déjà en eux-mêmes minoritaires
dans l'ensemble de la formation sociale québécoise — porteurs
des mêmes valeurs historiques, politiques et idéologiques que
celles qu'elles prétendaient défendre. L'exemple de *Fusion des
Arts* est sans doute le cas le plus extrême, s'agissant d'une
entreprise en tous points autonome, calquée sur les structures
les plus conventionnelles et dont les activités — indépendam-
ment de leur contenu, d'ailleurs peu probant du point de
vue de la subversion — se sont le plus souvent coulées sagement
le long des réseaux socio-culturels les plus traditionnels (uni-
versités, gouvernements, expositions internationales, revues
d'art, musées, festival folklorique, etc.), rendant proprement

LES ENVIRONNEMENTS

«Créer des environnements constitue pour l'artiste une autre forme de contestation de l'art passé. Cette forme vient souvent compléter les contestations précédentes (...): une aire de jeu est instaurée et, à l'intérieur, un autre ordre est possible que celui qui s'impose habituellement; la société accepte une sorte de désordre, une dépense, mais limitée par les frontières de la salle et les règles de la «bienséance». Il est permis d'être spontané, sous la surveillance des gardiens. La séparation entre l'oeuvre et le spectateur est abolie: il peut changer l'oeuvre, en devenir le co-auteur; mais il la change sans risques et sans grandes possibilités de modifications. Il a le droit de marcher, de s'asseoir, de regarder, d'appuyer sur un ou deux boutons. Sa liberté est program-mée et le plus souvent réduite à une puérile illusion: l'acte libre devient trop facile; au moment où l'on invite le spectateur à manipuler l'objet, il est lui-même, en fait, manipulé.

«Si les fêtes créées par les environnements instaurent le gaspillage, la gratuité, la dépense, elles l'instaurent de manière inoffensive: ni la so-ciété, ni le spectateur, ni l'oeuvre elle-même ne courent le moindre danger. Elles anticipent la mort et en dressent l'image, mais nous sommes prévenus

que « c'est pour de rire ». L'acte libre cesse d'être un acte rare, un acte difficile, un acte qui engage, un acte efficace et dont l'effet souvent serait irréversible. Une fallacieuse liberté coïncide avec une mort fictive : nous sommes aux antipodes de la fête révolutionnaire. »

Gilbert LASCAULT,
« L'art contemporain et la *vieille taupe* »
in : *Art et Contestation* (Collectif),
Bruxelles, La Connaissance, 1968,
p. 92

comique son insertion dans un ouvrage sur l'«underground»!
Quand alors M. Saint-Pierre n'hésite pas à affirmer que *Fusion
des Arts* aurait été «le tremplin d'une politisation de l'activité
artistique montréalaise» (p. 460), on reste confondu par le
degré de «politisation» que cela suppose admis. La même
aberration se retrouve, à des niveaux plus ou moins critiques,
dans l'immense majorité des exemples que nous présente
Québec Underground: il en ressort, pour le dire en peu de mots,
que tant qu'intellectuels et artistes se «politisent» entre eux
et à leur façon, il y a risque qu'ils ne se politisent guère.
Que la faute n'en soit pas à on ne sait quelle tare ou mauvaise
volonté personnelle des artistes et des intellectuels, ceci est
une autre histoire. L'analyse de cette autre histoire, ce serait
une analyse de la situation de classe de ces groupes: elle reste
à faire, sans doute; c'est bien le moins qu'on en repère la
portée et la nécessité, au lieu de se voiler la face et de prendre
pour argent comptant le discours idéologique «de gauche»
que ces couches sociales tiennent sur elles-mêmes.

Globalement, il demeure du moins ceci: on est sans
doute justifié de rechercher et d'entrevoir des *liens objectifs*
entre l'évolution socio-politique du Québec dans les années
soixante et les nouveaux courants artistiques qui ont marqué
cette période: l'un ne se conçoit pas sans l'autre et il faut
là-dessus relire le texte de Luc Racine au sujet du «Mouve-
ment culturel québécois» (*Opus International, n° 35, pp. 14-15*).
La montée des idéaux de libération nationale et sociale en
liaison avec l'évolution historique de la formation sociale
québécoise y est à juste titre désignée comme toile de fond
et cause indirecte des diverses manifestations littéraires, ciné-
matographiques, théâtrales, poétiques et artistiques, nouvelles
et progressistes, de cette période. Sans ces transformations
sociales et, par contre-coup, idéologiques, l'émergence d'une
(ou plusieurs) avant-garde(s) engagée(s) aurait été sinon impos-
sible, au moins profondément différente de ce qu'elle a été.
Un tel constat, bien qu'incomplet, est utile.

Il faudrait toutefois bien se garder d'en induire aussitôt,
en particulier dans le cas des «arts plastiques», que des *formes
de pratique adéquates aux exigences du combat social* ont effective-

ment été trouvées et mises en action. Des langages relative-
ment inédits se sont construits, des lieux nouveaux ont vu le
jour, des activités jusque-là impensables se sont déployées,
des ruptures ont été consommées, des modes sont apparues
qui ont passé, des prises de conscience irréversibles ou non
ont eu lieu, un esprit d'expérimentation et de transformation
a prévalu, quelques liens se sont tissés entre esprit de révolte
et milieu artistique... Tout ceci n'est pas sans importance.
On peut y voir un point de départ — seulement un point de
départ, et non dénué d'impuretés. Les échecs et les abandons,
les reculs et les récupérations, qui ont aussi été abondants,
nous enseignent de leur côté qu'une certaine *solitude culturelle*
(et une certaine dépendance sociale vis-à-vis la bourgeoisie)
n'ont pas été brisées. La tâche des années 70, loin de con-
sister à faire un bilan émerveillé de notre « révolution tran-
quille parallèle » de gauche culturelle, serait plutôt d'en per-
cevoir les limites et d'en planifier le dépassement. Un certain
vide de pensée ne se ferait-il pas sentir ici ? *

* Pour une analyse rigoureuse, cf. *L'Artiste et le pouvoir* 1968-69 de Francine
Couture et Suzanne Lemerise, (Groupe de Recherches en Administration de l'Art,
U.Q.A.M., 1975).

2

«(...) dans l'anti-peinture, l'anti-art, l'anti-théâtre
resplendit, vidée de ses contenus, la forme institu-
tionnelle pure de la peinture, de l'art et du théâ-
tre. »

<div align="right">

Jean BAUDRILLARD,
Le Miroir de la production

</div>

Sortir de l'art, c'est la volonté affichée de plusieurs artistes
d'avant-garde. La chose est cependant complexe, car « sortir
de l'art » ne veut évidemment pas dire pour eux (comme il
serait après tout légitime) devenir épicier ou guérillero, ma-
noeuvre, instituteur ou artisan, mais plutôt infléchir de façon
plus ou moins radicale la pratique de leur activité de produc-
teur culturel vers des manifestations qui, par leur matériau,
leur lieu, leur rapport au public, leur mode d'insertion sociale,
témoignent d'un refus des aspects conventionnels de la vie
artistique. Événements, environnements, interventions, specta-
cles, expériences d'animation sociale, tous les moyens qui ont
été envisagés et essayés n'ont en vérité laissé que peu de traces
durables : la vie sociale n'en a été qu'impondérablement affectée
et la vie artistique « overground » n'en a pas moins continué
son petit bonhomme de chemin, la plupart des « arteurs »
et anti-artistes étant d'ailleurs redevenus des artistes comme
les autres. Toute la question est bien sûr : qu'est-ce que ça
prouve ? Un recul ou un échec ne signifie pas nécessairement
qu'il faille condamner ceux qui ont combattu et dénoncer
leurs objectifs, leurs moyens ou leurs stratégies. Il faut donc
examiner les choses prudemment.

Le choeur des conservateurs (je veux dire, des esprits
« libéraux », puisque tel est de nos jours le visage principal du

parti de l'Ordre) nous servirait une réponse toute prête : bien sûr ces jeunes sont amusants et débordent d'idées, mais ils exagèrent ; leurs tentatives sont intéressantes, mais en fin de compte elles ne peuvent manquer de se révéler hybrides, brouillonnes et éphémères, paresseuses et sans talent, ne laissant surtout aucune oeuvre tangible et pérenne. Il y a du vrai dans tout ceci, mais du vrai exploité de manière biaisée, du vrai dont l'utilisation n'est faite que dans une très unilatérale et partiale optique, celle — idéologique — de la justification des traditions : allons, mieux vaut étaler de la peinture sur une toile et l'exposer dans des lieux spécialement destinés à cela... Cette sophistique bourgeoise est bien connue : puisque les communes sont un échec, revenons-en à la famille classique, etc. La mauvaise foi d'une telle rhétorique ne doit pas nous retenir davantage ; elle ne doit pas non plus nous empêcher de faire un examen critique des expériences nouvelles et de leurs difficultés.

C'est donc ailleurs que dans la hâte et la légèreté qu'il faut trouver les véritables causes du malaise actuel de l'anti-art. Les « arteurs » qui se sont voulus terroristes culturels (et non plus créateurs d'oeuvres) ont eu tendance à concevoir leur action de manière *réactive* — en réaction contre les institutions, les cadres, les conventions qu'ils ressentaient et analysaient comme aliénantes et limitatives. Cet aspect mérite d'être souligné, car il eut pour conséquence que leur pratique ait toujours conservé une dimension essentiellement négative d'une part et d'autre part se soit enfermée sur le terrain choisi par l'adversaire, c'est-à-dire dans la sphère culturelle qu'elle prétendait dénoncer, détruire et dépasser. Ainsi, l'artiste voulait déborder des limites convenues de l'« Art », mais pour ce faire, produisait le plus souvent des manifestations concevables et compréhensibles seulement par des artistes et un public pour artistes (intellectuels, étudiants, petits-bourgeois cultivés, marginaux scolarisés, journalistes, etc.), prenant place trop souvent dans (ou autour) des institutions culturelles.

Je prendrai ici une comparaison simpliste mais éloquente. « Sortir de la bourgeoisie », ce n'est pas aller dans ses salons et lui montrer son cul, ni engager avec les bourgeois un débat

d'idées sur les tares de leur classe, ni leur crier des bêtises par la fenêtre, tout seul, pour bien montrer qu'on ne fait plus ce qui était attendu de nous et qu'on rejette ce monde... «Sortir de la bourgeoisie», ce serait d'abord et avant tout s'en aller rejoindre d'autre monde, travailler sur des bases neuves avec eux et pour eux — ce qui n'exclut pas, au contraire, qu'on revienne aussi un jour, avec eux, manifester sous les fenêtres des bourgeois et se battre contre eux. Avant de s'en aller rejoindre les luttes de ceux que sa classe d'origine exploite, le fils de capitaliste peut bien écrire: «merde aux bourgeois», sur les murs de sa chambre, pour scandaliser sa mère. Mais il ne peut logiquement s'en tenir là, ni même partir simplement vivre tout seul ailleurs en pensant à part soi et en marmonnant de temps à autre «merde aux bourgeois»! Il ne débouchera vraiment et sa *sortie* n'en sera une que s'il fait en même temps son *entrée* dans l'univers et dans les luttes d'une autre classe dont la condition et les objectifs lui apparaissent en accord avec les faits et les valeurs qui ont motivé sa révolte.

Nos «arteurs» n'échoueraient-ils pas, en un sens, sous cet aspect-là et dans cette mesure-là? Ils récusent les «bonnes manières» mais sans sortir complètement du milieu originel de leur culture, ils restent auprès de, sous la dépendance relative de, ceux et ce contre quoi ils entendaient se soulever. Les machins éphémères d'Yvon Cozic, les montages de Bill Vazan, les «happenings» de Serge Lemoyne, ou encore le Nouvel Age, Déclic, Vacances, l'U.L.A.Q., les manifestations d'Yves Robert — et tant d'autres — sont la plupart du temps, contre le voeu de leurs auteurs et nonobstant les différences entre eux, restés des variations plus ou moins transparentes du même «merde aux bourgeois» si petit-bourgeois. Une poignée de fils de famille (au sens figuré: la famille peut être ici la culture) réunis ensemble pour se congratuler de partager le même «merde aux bourgeois» sont d'ailleurs presque aussi sûrement condamnés à l'impasse ensemble qu'isolés. On ne lutte pas seulement contre, dans l'abstrait: il faut lutter *avec*. Avec qui? Quels alliés, quel public? Ces questions sont fondamentales.

Les deux réponses possibles de la subversion culturelle

sont là, avec chacune ses énormes problèmes: les marginaux;
les travailleurs. Sous sa forme la plus apparente, celle de la
«contre-culture», la première option n'a pas eu, dans le do-
maine dit des «arts plastiques», de conséquences spécifiques,
mais quelques prolongements seulement: les hippies, les
freaks, la «jeunesse» en marge, tout le *bag* «underground»,
les étudiants révoltés, ou bien se sont associés en partie aux
manifestations «anti-art» évoquées plus haut ou bien se sont
donné des moyens d'expression imagée propres comme les
bandes dessinées et les illustrations (style *Mainmise* ou *Hobo-
Québec*). La contre-culture, anarchiste et utopiste dans son fond,
c'est le type même de la réaction que j'évoquais avec l'image
des fils de famille: on sort du giron culturel bourgeois que
l'on refuse, puis on recrée, à côté, hors des affrontements
sociaux réels qui ont indirectement motivé notre protestation,
un circuit plus ou moins communautaire se rapprochant davan-
tage de nos souhaits, en escomptant qu'*être différent,* résister
passivement, abolir magiquement, rejeter en bloc ce monde,
sortir imaginairement de l'histoire, sera un moyen de lutte
radicale contre la pourriture sociale de cette lamentable fin de
siècle occidentale. On se modèle alors un univers de signes,
de références, de pratiques, de recours, d'évasions, de mythes,
de croyances, voire de religions nouvelles. On s'installe dans
l'immédiat *et* dans l'espérance. Toute une idéologie syncréti-
que se crée ainsi, peu politique bien que non absolument
dépolitisée, marginale bien que tolérée facilement par la société
globale où elle constitue un marché relativement florissant,
instable car perdant ses membres à un rythme accéléré pour
en gagner de nouveaux aussi peu durables, îlot de nomadisme
et lieu mouvant de passage. Cette contre-culture témoigne;
elle conteste symboliquement. Ses errances peuvent la conduire
aujourd'hui à combattre, demain à accepter. L'histoire dira
peut-être qu'elle fut l'un des symptômes significatifs de la
crise sociale engendrée par le capitalisme monopoliste et sa
société de consommation dirigée. Il y a plus de chances malgré
tout pour qu'on n'en retienne qu'une phase transitoire dans les
affrontements sociaux engendrés par les ambitions frustrées
de diverses fractions de la petite-bourgeoisie aspirant au partage

du pouvoir et faisant des réactions éthiques de rejet face aux impasses où se perdent leurs aspirations. Car la « contre-culture » n'est que la portion la plus voyante d'un phénomène social relativement nouveau, le *déracinement résiduel de la mobilité sociale ascendante* des couches dites petites-bourgeoises : par quoi s'expliquera un jour ce qu'on baptise un peu vite la « révolte des jeunes », et aussi une bonne partie de l'influence culturelle et de l'impuissance politique caractéristiques de la nouvelle *intelligentsia*. Reste marginal du processus dit de « démocratisation scolaire », ces catégories sont particulièrement labiles et polymorphes, sujettes à l'utopisme, au radicalisme, à l'anarchisme, au gauchisme, au nationalisme, au fascisme, au révisionnisme, à la technocratie (1). Particulièrement au cours de l'étape transitoire de la « jeunesse », beaucoup de petits-bourgeois (entre autres des étudiants, des artistes, des intellectuels) ne se retirent ainsi sur des positions contestataires et de révolte qu'à cause des rebuffades subies dans leurs aspirations à occuper un statut social plus prestigieux, à exercer davantage de pouvoir, à devenir en un mot des bourgeois d'un nouveau type, et leur marginalisation « escapiste » ou « évasionniste » comporte donc plus de ressentiment et d'égoïsme de classe que d'exigence de liberté et de justice. Si l'on néglige ces faits, on se condamne à prendre pour acquise la nature progressiste de bien des manifestations culturelles ou idéologiques qui se parent d'un verbalisme révolutionnaire mais ont une fonction sociale et un contenu objectif tout autre (2). Par ailleurs, ce déracinement et cette marginalité contestataire trouvent dans la structure sémiologique de la société de consommation, entièrement fondée sur la *différence symbolique,* un piège dans lequel ils tombent aisément, devenant seulement les signes consommables d'un statut original et relativement enviable. Le désir d'*être différent* est, avec la rage de vouloir devenir bourgeois, riche et puissant, le pire poison qu'ait instillé en ses ennemis naturels la classe possédante. Il se

(1) Cf. par exemple l'étude descriptive de Baudelot, Establet et Malemort, *La Petite Bourgeoisie en France,* Paris, Maspero, 305 p., 1974.

(2) Que l'on songe par exemple aux écrits récents d'un Paul Chamberland ou aux formes précieuses et dogmatiques du marxisme universitaire.

CONTESTATION ARTISTIQUE
ET
TECHNOCRATIE

« (...) Du même mouvement qu'ils condamnent la clôture du goût, appelant ce dernier à l'imagination, à la satisfaction libre du désir, les artistes se trouvent récupérés par une idéologie qui n'a que faire des entraves éthiques que la bourgeoisie humaniste met au développement de la rationalité consommatoire. Objectivement, comme on dit, la contestation artistique se trouve donc travailler pour les technocrates de la société de consommation, dans la mesure où ils brisent les tabous anciens. Que cela répugne subjectivement à leur conscience ne change rien à l'affaire, et ils ne peuvent effectivement lutter que contre les valeurs anciennes car les autres manquent encore de cette consistance que donne un long exercice du pouvoir, de cette raideur qui indique l'embarras à surmonter.

« Au contraire, l'expression sociale du capitalisme d'organisation, très largement autonome, et de plus en plus, par rapport au système de valeurs bourgeois, cette expression sociale que l'on nomme *société de consommation* a fait une place à l'anti-esthétisme lui-même, le transformant en un esthétisme de la transgression et lui assurant ainsi, au sein du système de signes qui la caractérise, un statut mondain nouveau accessible à travers un référentiel sémiologique pour initiés.

« Ainsi s'opère la résorption finale de la revendication subversive par la transformation de celle-ci en *objet de consommation culturelle,* hautement codée, certes, et par conséquent réservée à l'élite du décodage culturel, mais intégrée cependant et à ce titre dans la hiérarchie sémiologique de la société de consommation. C'est parce que cette société a transformé la *substance* des manifestations en *signe* qu'elle peut à proprement parler digérer n'importe quoi. Une société comme celle du XIXe siècle, capitaliste libérale bourgeoise, pour parler très schématiquement, s'attachait ou s'attaquait à des valeurs. Subvertir pouvait alors consister à prôner un système de valeurs *autre,* différent. Au contraire, la société de consommation fonctionne sur un système de signes. On ne consomme pas des objets, des biens, mais des signes, et ce suivant un système non pas de besoins, ou de désirs, mais suivant un système de différences, principe de toute sémiotique. Dans un tel système, la subversion qui est différence n'a, comme telle, plus de sens. Ou plutôt, si vous voulez, elle s'inscrit comme signe à consommer, étant signe par le fait même qu'elle se pose comme pure différence. »

Jacques LEENHARDT,
« Art d'élite, art de masse, anti-art »
in : *Esthétique et marxisme* (collectif),
Paris, 1974, Union Générale d'Éditions,
pp. 248-9

retrouve partout, instrument symbolique de la domination de classe : dans les idéologies, à l'école, sur les lieux de travail, dans les modes, dans la structure de nos villes, dans les niveaux de langage, dans les vitrines et les rayons des grands magasins ; tout est fait pour que nous vivions sur le mode sémiotique en maintenant et suscitant une hiérarchie de la différence et de son désir (1).

L'artiste qui refuserait la marginalisation, qu'elle soit d'évasion comme dans l'underground ou d'ambiguïté comme chez l'intellectuel, pourrait alors envisager, si sa révolte et sa volonté progressiste sont authentiques, l'autre solution : s'allier aux exploités, aux dominés, aux aliénés du système, aux prolétaires et aux paysans, aux chômeurs et aux pauvres, aux immigrés, aux exclus de la culture, du savoir, de la fortune, de la santé, tous ceux qui ne sauraient objectivement connaître une vie libre et juste qu'au prix d'un renversement complet du régime actuel. Mais ici, on entend déjà l'accusation de populisme ! Les exemples d'un art populaire progressiste (politiquement et socialement engagé) sont absolument exceptionnels : quelques affiches créées par des ateliers populaires à l'occasion de grandes manifestations de masse, quelques illustrations dans des journaux révolutionnaires (mais elles y sont plus rares que dans les organes de la contre-culture), peu de chose. Malgré les équivoques et les fausses apparences que peut créer ici l'illusionnisme du marché petit-bourgeois intellectuel, le cinéma ou la littérature sont quand même mieux lotis que les arts plastiques, dont la nature est plus profondément viciée par l'idéologie bourgeoise-idéaliste : contempler une image fixe et muette avec déférence reste un acte à structure religieuse, la déchiffrer pour son sens pratique et son rapport au réel ayant depuis quelques lustres été évacué par les clercs au seul profit du style, de la valeur esthétique, de l'expressivité plastique, etc. Mais il y a pire encore : tout, dans la détermination sociale du statut d'artiste, complote à isoler ce dernier du peuple. Un petit-bourgeois scolarisé et marginal qui rejoint, par une démarche surtout subjective,

(1) Cf. J. Baudrillard, *La Société de consommation,* N.R.F., « Idées ».

les positions et les intérêts objectifs du peuple, se voit en effet confronté tout à coup à la double inadéquation d'une part entre l'acquis objectif de sa propre culture et les schèmes sous-culturels de masse, d'autre part entre les intérêts objectifs du peuple auxquels il adhère subjectivement et les positions idéologiques effectivement adoptées par de larges couches de ce même peuple. Cette situation est historiquement indépassable, tant que les travailleurs n'auront pas brisé, par leurs irruptions destructrices, le système des habitudes et des normes culturelles actuelles en désagrégeant la société de classes. L'absence d'organisations politiques suffisamment fortes des travailleurs (parti), susceptibles d'articuler entre eux, dans le procès d'une pratique critique, ces éléments convergents/divergents, contribue de manière décisive à décourager toutes les tentatives possibles dans cette direction et réduit presque à néant les chances de constitution d'une anti-culture populaire à laquelle pourraient adhérer ou contribuer des artistes progressistes.

Brièvement esquissée, telle est la toile de fond sur laquelle, selon moi, on peut déchiffrer les tentatives et les errements des artistes marginaux ou d'avant-garde, subversifs d'intention mais qui finissent tous plus ou moins, au Québec comme ailleurs, par s'en tenir à la position de *créateur-novateur* — quand ils ne réintègrent pas tout simplement le marché traditionnel de l'art officiel, à moins qu'au contraire ils ne cessent presque toute pratique artistique au profit d'un engagement social direct.

Sortir de l'art ou de la culture dominante ne deviendra un projet réalisable de façon directe et conséquente que si cette situation globale vient à changer substantiellement, c'est-à-dire si un processus révolutionnaire (si embryonnaire soit-il et si éloigné d'aboutir) se structure socialement et organisationnellement. Le *dépassement de l'art* ne sera possible que si d'autres dépassements, socialement et politiquement enracinés, se produisent peu à peu. C'est la tâche dont il faudrait que plus d'un artiste ou « arteur » du Québec devienne conscient. Pour la présente période historique, il comprendrait peut-être alors que son rôle pourrait consister à radicaliser et à politiser

31

les couches petites-bourgeoises déracinées dont j'ai parlé plus haut, à les rapprocher du peuple, à les arracher aux normes culturelles et aux illusions individualistes. Ce serait déjà beaucoup.

3

> « Là se situe, à mon sens, l'impasse : se
> battant contre des systèmes de valeurs antérieurs
> et non pas pour un au-delà de l'art et de sa fonc-
> tion, la contestation artistique s'établit elle-même
> au plan de la *référence* et non pas de l'*histoire*.
> Bien sûr, ce n'est pas l'art qui fera la révolution,
> mais à s'enliser dans la négation référentielle et à
> se faire dorlotter dans ce rôle par une société
> qui trouve dans cette gesticulation une inefficacité
> profitable — c'est-à-dire dont elle tire doublement
> profit — l'art s'essouffle et se renie. »
>
> Jacques LEENHARDT

L'anarcho-artorisme est l'une des impasses les plus signi-
ficatives dans le champ des pratiques artistiques. L'extrémisme
y rejoint l'irresponsabilité, le scandale n'y est qu'appel indirect
à l'admiration, le ludisme et l'humour y deviennent des ins-
truments de distinction sociale, les circuits institutionnels de la
culture s'y voient confirmés et étendus. Une brève liste de
thèmes est suffisamment éloquente : érotisme, scatologie, sadis-
me, absurde, détournement de l'objet usuel, parodie, violence
verbale ou physique, rituels sauvages, régressions, refus et ré-
volte, monomanie, marginalité, psychodrame, etc., tout ceci a
été récemment essayé, montré, poussé à bout, exploré. C'est
ainsi que dans son texte fameux intitulé « Les arteurs » (1),
le critique J.-Cl. Lambert trace, sur le mode énumératif qui
est le sien, un tableau de ces interventions censément extré-

(1) Cf. Jean-Clarence Lambert, *Dépassement de l'art ?*, Paris, Éd. Anthropos,
1974, pp. 93 sq.

mistes (2). Un tel palmarès (qu'on pourrait d'ailleurs, quelques années plus tard, aisément doubler...) laisse vraiment songeur! Une véritable révolution culturelle aurait donc lieu partout, sous cent formes toutes plus radicales les unes que les autres; des dépassements irréversibles et qui permettraient de briser les carcans idéologiques régnants se dérouleraient en nombre de plus en plus grand; d'innombrables articles, photos, films, reportages, essais, livres, revues les répercuteraient et s'en feraient les ardents propagandistes; leurs promoteurs seraient actifs et célèbres, *et ça ne dérangerait personne?* (Ou presque, si l'on excepte quelques bourgeois et badauds de passage, quelques responsables d'expositions inquiets de leur réputation, quelques vrais conservateurs réfractaires aux licences usuelles du modernisme officiel...). Non, tout de même, tant de *transgressions fondamentales* qui se perdent dans les commentaires philosophico-poétiques de quelques intellectuels, qui ne secouent guère les valeurs établies, qui n'amusent pour tout public qu'une frange étroite de l'élite culturelle et de ses jeunes aspirants, c'est pour le moins curieux, d'autant plus que le tout se révèle après coup n'être en somme qu'un banc d'essai pour les dernières et les prochaines « vagues » à succès du marché de l'art.

Remarquant que le statut d'artiste a toujours joui d'un certain prestige d'amuseur et de mage auprès de la caste des puissants et des riches, Jean Dubuffet note: « Je me demande dans quelle désastreuse proportion s'abaisserait aussitôt le nombre des artistes si cette prérogative se voyait supprimée. Il n'est qu'à voir le soin que les artistes prennent (avec leurs déguisements vestimentaires et leurs comportements particularisants) pour se faire connaître comme tels et de bien différencier des gens du commun. » Il est de plus en plus difficile d'attirer l'attention sur son originalité en une époque où l'idéologie culturelle dominante est le pluralisme moderniste: il faut

(2) R. Rauschenberg, John Cage, Claes Oldenburg, Tinguely, P. Manzoni, M. Broodthaers, J. Gerz, A. Kaprow, M. Pistoletto, Mark Boyle, J. Beuys, Volf Vostell, Otto Muhl, Yves Klein, K. Arnatt, Hermann Nitsch, Yoko Ono, J. L. Byars, F. E. Walther, Robert Filliou, G. Brecht, Constant, Ben Vauthier, E. Mattiacci, R. Serra, Sarkis, G. Anselmo, J. Le Gac, Christo, Van der Beek...

LE CONTRAT SOCIAL SECRET
DE L'AVANT-GARDE

« L'avant-garde est la pourvoyeuse d'idées esthétiques nouvelles nécessaires au renouvellement constant et accéléré de la consommation dans les sociétés dites avancées.

« On connaît le mécanisme de la production dans la société de consommation. Pour élargir le profit, il faut vendre beaucoup. Pour vendre beaucoup, il faut inventer de nouveaux besoins, satisfaits par de nouvelles techniques, tels le réfrigérateur, la machine à laver, la télévision, etc.

« Pour accélérer la vente de ces nouveaux services, il convient de multiplier les formes, de faire rejeter des objets avant même qu'ils ne soient usagés en introduisant la notion du démodé. Ce dernier point ne peut être acquis que par un renouvellement constant des formes. La découverte formelle a donc des fonctions économiques comparables, dans le principe, avec la découverte technique. L'une intervient après l'autre pour la prolonger.

« Ce besoin de renouvellement ne concerne pas seulement la littérature. Il intervient dans toutes les activités industrielles visant la consommation: habitation, mobilier, transport, vêtement, alimentation, loisirs, etc.

« On comprend dès lors la fonction de l'avant-garde esthétique: elle va répondre aux besoins de la société capitaliste, en lui offrant ce qui lui

manque; elle sera la pourvoyeuse d'idées nouvelles. On saisit dès lors pourquoi l'avant-garde a cessé d'être littéraire ou artistique comme elle le fut autrefois. Sa volonté d'être une remise en question culturelle globale vise à répondre inconsciemment au besoin économique : celui de trouver un style nouveau, applicable partout.

(...)

« Si le capitaliste a besoin de l'avant-gardiste, encore convient-il de savoir à quelle condition s'effectue l'échange. C'est ici que se révèle la différence profonde de mentalité. Le bourgeois possesseur des moyens de production cherche à étendre son profit. L'avant-gardiste s'intéresse essentiellement à sa personne, à sa gloire.

« Les données de l'échange sont donc simples : le profit contre la gloire ; l'emprunt des idées nouvelles, soit directement par plagiat quand la loi le permet, soit par promotion sociale, en utilisant tous les moyens de la publicité. L'avant-gardiste se trouve en situation d'être exploité. C'est le prolétaire intellectuel qui s'élève parfois, par distinction de l'exploiteur, à la richesse financière.

« Les deux parties, l'avant-garde et le capitalisme, s'établissent sur deux circuits de production et de consommation différents. L'artiste part de lui-même, de ses impératifs propres ; il produit des idées nouvelles qu'il ne peut matériellement reproduire en grande quantités. Sa démarche l'oblige à s'opposer au circuit capitaliste de la consommation. Il est ainsi conduit à l'isolement, à ses conséquences financières, à la pratique du poète ou de l'artiste maudit, à l'agglomération de défense collective sous la forme de

chapelles. Sa diffusion est réduite à certaines boutiques dites d'avant-garde (...).

«A l'opposé, le circuit capitaliste est celui de la consommation: il faut partir des goûts du public pour le satisfaire. (...) C'est ici que s'efforce d'aboutir la rencontre entre créateurs conformistes et avant-gardistes. Ceux-ci n'ont pas été incorporés dès le départ. Les créateurs conformistes auront donc comme fonction sociale de plagier, d'adapter les idées nouvelles aux besoins du public. Encore cette transition n'est-elle pas facile. C'est, en effet, qu'entre la psychologie d'avant-garde et celle des masses à satisfaire, il y a un décalage de goût qui n'est comblé que par le temps et l'information plus ou moins accélérée.

(...)

«Au terme de cette analyse, il semble donc que l'avant-garde soit un phénomène complexe: elle naît dans la conscience petite-bourgeoise, en réponse aux besoins de renouvellement formels de l'économie capitaliste. Elle s'incorpore à celle-ci par un contrat supposant la prolétarisation matérielle immédiate et une satisfaction de vanité dont l'échéance s'établit dans le moyen terme, avec la vieillesse et, parfois même, après la mort du créateur. »

Robert ESTIVAL,
« L'avant-garde culturelle »,
dans: *Communication et langages,*
n° 16, 1972, pp. 64-66.

aux singeries de l'*artiste* toujours plus de piquant et de culot pour faire jaser. Mais quelle caricature de révolution est-ce là! « Ces « anarchistes » sont, en fin de compte, aussi tributaires de la société de consommation que ceux qui assument leur rôle dans la société de consommation. Eux-mêmes d'ailleurs l'assument. Ils en sont le folklore. La société de consommation les aime bien. Ils sont aussi sa bonne conscience » (M. Ragon).

C'est ainsi qu'à côté du critique voyant partout la subversion et la révolte, on trouvera le critique sensible, dans le monde de l'art et de l'anti-art contemporain, à un climat de « liberté », de « désinvolture » et d' « insouciance » (A. Tronche). En somme, une révolution bien *tranquille.*

4

Il y a quelque chose de tristement paradoxal à voir que ce sont des critiques d'inspiration marxiste qui ont imposé le terme de producteur culturel. Je l'utilise moi-même, assuré que la part de vérité qu'il recouvre — à savoir l'insertion socio-historique de la praxis intellectuelle — l'emportera sur les ambiguïtés. Il reste que, par une cruelle ironie, le statut de producteur culturel est aussi, en un sens *mercantile* cette fois, celui auquel notre société a réduit les intellectuels, faisant d'eux des *travailleurs* et rien de plus dans la plupart des cas. Or le travail tel que nous le connaissons n'est pas susceptible de répondre à tous les sens que Marx donnait à ce mot lorsqu'il soutenait que le travail est l'essence de l'homme. C'est ce que sous-entend, par exemple, le sociologue J. Baudrillard lorsqu'il soutient que : « Ce qui fait la différence radicale entre l'oeuvre et le travail, c'est qu'elle est un procès de destruction aussi bien que de « production ». C'est en cela que l'oeuvre est symbolique : c'est que la mort, la perte, l'absence s'y inscrivent à travers ce dessaisissement du sujet, cette perte du sujet et de l'objet dans la scansion de l'échange (1). »

L'intellectuel ou l'artiste qui se laisse réduire à un statut marchand n'est *producteur* et *travailleur* qu'au sens du capitalisme et de sa société de profit et d'organisation. Il perd la dimension symbolique qui ferait de sa praxis une dynamique anthropologique valable et progressive, opérant des transformations mentales, pulsionnelles, sociales, etc., la pratique artistique est apte à agir dans la chaîne des structures symboliques profondes, dans la mise en ordre des choses et des pensées, dans les schèmes de visions du monde, dans l'ordre caché des

(1) J. Baudrillard, *Le Miroir de la production,* p. 83.

dispositifs cognitifs, des épistémè, de l'imaginaire, etc. Du corps au savoir, du plaisir à la pensée, dans les réseaux profonds du désir, de la lettre et du sujet cognitif, la fonction de l'art peut être essentielle. Encore faut-il que les contradictions de l'époque aient reçu, dans la pensée et l'organisation symbolique de ceux qui veulent contribuer à cette tâche, une forme suffisante de résolution (fût-ce seulement conceptuelle) qui leur assure la *gouverne historique* nécessaire, celle-là même dont Borduas et Gauvreau nous ont donné l'exemple.

5

Livres d'art, articles de journaux, critiques d'expositions, préfaces de catalogues, pamphlets, toutes les formes d'expression sont des média valables pour qui recherche les symptômes de l'idéologie *moderniste* sur l'art. Les discours sur la « sensibilité nouvelle », les « bouleversements des habitudes perceptives et mentales du spectateur », la « création d'un langage nouveau » sont légion et ont, d'ailleurs, bien des titres de validité à revendiquer, ne serait-ce que leur vérité descriptive apparente — puisque, de fait, il y a eu et il y a encore d'innombrables et évidentes transformations dans le domaine de l'esthétique. La sensibilité, les habitudes mentales et les langages, s'ils *changeaient* véritablement avec ces transformations-là, auraient même subi depuis un siècle, ou du moins depuis 1940 sur la scène québécoise, une telle succession de révolutions qu'on se demande quelle sorte de *mutant permanent* devrait être à présent le spectateur. Que ces changements apparents se soient effectivement produits est incontestable, là n'est pas le problème. La véritable difficulté serait plutôt qu'il y en ait *trop*. Transgression par-dessus contestation, subversion par-dessus rupture, il nous faudrait admettre que les beaux-arts sont, par exception, devenus dans la société capitaliste une presqu'île de révolution permanente admise et *marchandée*. L'existence et la survie (y compris commerciale) de courants révolutionnaires dans la société libérale n'est pas en elle-même un phénomène inquiétant : le commerce des écrits socialistes ou progressistes est, selon les pays, plus ou moins possible, plus ou moins admis, plus ou moins rentable même, quoique son principal public ne soit jamais la bourgeoisie aisée et la haute bourgeoisie. Un certain pluralisme idéologique et culturel est par ailleurs inhérent aux diverses fractions, souvent *relativement*

41

opposées, de la bourgeoisie (de la veille caste des propriétaires terriens aux couches les plus dynamiques du nouveau capitalisme technocratique et monopoliste, il y a de très nombreux clivages qui trouvent naturellement leur traduction aux divers paliers de la psychologie sociale). Le degré et les modalités d'acceptation par la culture officiellement régnante (cf. manuels scolaires, par exemple, ou la clientèle de tel ou tel type de productions culturelles) permet plus ou moins de s'y retrouver et de savoir, par exemple, que l'idéologie de l'internationalisme prolétarien, ou la révolution socialiste, ou même le théâtre brechtien, ne font pas précisément partie du patrimoine officiel de la grande finance et des maîtres de l'industrie, des cadres supérieurs et des professionnels aisés. L'art d'avant-garde, au contraire, paraît bien être rapidement accepté et consacré, négocié et apprécié par les diverses fractions de ces mêmes groupes. Cela nécessite, absolument, de la part de l'artiste révolutionnaire, une analyse des conditions spécifiques de son travail dans notre société. Cette tolérance très spéciale affecte en effet toute volonté de transgression et de subversion d'un *coefficient d'amortissement* particulièrement élevé, probablement même le plus élevé qui soit. Les « nouveaux romans » et « nouveaux cinémas » sont sans doute devenus des rubriques dans les manuels de littérature contemporaine et dans les guides publicitaires des exploitants de salles de projection, mais rien dans cette tolérance-là ne peut se comparer à l'*escamotage* ultra-rapide que doivent subir les innovations les plus audacieuses dans la peinture ou les arts plastiques en général. Il serait vain de déplorer le vilain tour que la classe dominante joue aux artistes plasticiens en ne leur opposant pas un conservatisme au moins égal à celui, tout relatif encore, qu'elle dresse, par exemple, contre la musique expérimentale. Il serait puéril de penser qu'elle est aveuglément de mauvaise volonté en ne craignant pas la violence transgressive et le radicalisme des artistes d'avant-garde : le pouvoir sait reconnaître ses adversaires suffisamment bien et suffisamment vite pour que cette explication ne soit plus recevable actuellement. La conclusion qui s'impose est au contraire que ce qu'on avait cru subversif et révolutionnaire ne l'était pas, ou du moins pas assez. Lorsque les

ART D'AVANT-GARDE
ET
BOURGEOISIE MODERNISTE

«(...) La bourgeoisie moderniste tente d'enlever dans chaque protestation moralo-esthétique tout ce qui peut devenir mise en question des rapports de classes. D'une grande partie de l'art moderne, elle ne garde que la peau, le revêtement extérieur, la «modernité». La modernité du décor est exactement ce qui convient au néo-capitalisme, qui veut moderniser l'industrie, les structures, l'art de vivre, les mentalités, rajeunir l'appareil économique et administratif, opérer des adaptations sans toucher ni aux structures sociales profondes ni à son propre pouvoir politique. *Elle est modernisation des apparences.* Une fraction de l'avant-garde, la plus formaliste, est une simple réponse à cette attente, sans qu'il soit même besoin de récupération. Ainsi une partie du design ou de l'art cinétique (cinétisme de salon ou gadget cinétique), un certain type de décoration abstraite, celle par exemple dite «art d'aéroport», fonctionnent comme des images publicitaires de la consommation auréolées d'un nouvel art de vivre. Cet art «moderne» que l'on retrouve dans l'habitat, l'urbanisme, le décor quotidien, les objets, les formes utiles sont des supports adéquats pour les idéologies et les mythologies du bonheur. (...)

«Plus encore cette fraction moderniste de la bourgeoisie peut encourager la «tradition du nouveau» (H. Rosenberg); elle stimule la surenchère accélérée des avant-gardes, leur révolution permanente, exalte les ruptures artistiques, participe avec frénésie au renouvellement des modes, au culte de l'originalité et de la nouveauté à tout prix. (...)

Il en résulte une accélération du cycle production-consommation-production, qui se traduit par une rotation des stocks et des collections, le renouvellement de la production et' des modes artistiques, la novation comme valeur publicitaire décisive (pas des produits, mais des produits *nouveaux*); en même temps la célébrité diffusée dans les mass-média devient de plus en plus éphémère: «Dans l'avenir chacun va être célèbre un quart d'heure» (A. Warhol). L'écoulement des nouveautés est une loi de la production capitaliste de plus en plus appliquée, puisqu'il s'agit de produire du nouveau de plus en plus vite pour une durée de plus en plus courte. C'est cette même loi du marché qui oriente l'industrie culturelle vers le «multiple», objet d'art qui veut être fabriqué en quantité illimitée d'une manière absolument identique (à différencier de la reproduction ou de la copie qui se réfère toujours à un original) et qui est destiné à une consommation rapide puisque pouvant être détruit, jeté, remplacé, à l'inverse de l'oeuvre unique, durable, rare, qui doit être précieusement conservée à travers les siècles. Cette opération se pare, de bonne ou de mauvaise foi, d'une idéologie prétendue de démocratisation («l'oeuvre à la portée de tous»), alors que les structures du marché de l'oeuvre unique rendent impossible cette distribution généralisée à bas prix. Mais Démocratisation + Modernité sont les deux mamelles de la bourgeoisie moderniste et de son mythe de la société de consommation de masse. »

Pierre GAUDIBERT,

Action culturelle: Intégration et /ou Subversion. Tournai, Casterman, 1972, pp. 116-8

puissants défendent un certain conformisme stylistique, le changement et la novation peuvent parfaitement être des critères d'évaluations positifs d'un point de vue révolutionnaire. Mais si les « transformations radicales » se bousculent sans déranger outre mesure l'idéologie dominante, il deviendrait sordide pour l'artiste ou le critique progressiste de continuer à radoter louangeusement devant la moitié des expositions que « l'oeuvre de X exige du visiteur un renouvellement complet de sa sensibilité et bla et bla... ». Outre que, pour une mentalité qui *changerait* tous les ans depuis longtemps, *se renouveler* pourrait bien consister à rester stable quelque temps, on peut se demander sérieusement de quelle sorte de changements il s'agit, et soupçonner qu'ils ne sont ni aussi profonds, ni aussi radicaux, ni aussi dangereux pour l'ordre établi, qu'on l'avait espéré. On ne se lamentera pas avec complaisance sur les erreurs que cette voie (cette impasse) a comporté : *errare humanum est.*

Mais on saura voir les choses en face, sans recourir à de fausses excuses : *perseverare diabolicum.* Le Québec est placé au tournant : l'art d'avant-garde y est plus subventionné encore qu'il n'est acheté, mais cela viendra vite. Son public étant limité numériquement et économiquement, les créateurs pourraient quelque temps encore confondre leurs difficultés à gagner de l'argent (dont sont affectés la plupart de leurs confrères, même traditionalistes, dans des proportions sensiblement comparables), avec cette *résistance* qui signale les luttes. Les conformismes des petite et moyenne bourgeoisies étant encore très forts, et le prestige social qu'elles rattachent à la culture étant encore relativement limité — facteurs qui rendent compte des phénomènes de « rattrapage » déjà signalés par Marcel Saint-Pierre et F. Gagnon — l'illusion pourrait persister ici, malgré la prospérité de certaines galeries consacrées à l'art récent, que la pratique artistique est encore plus ou moins « maudite » et donc subversive. Ce serait un dernier « rattrapage », dont il faut faire l'économie, que de découvrir dans dix ans quelle erreur il y a là.

6

Dans son numéro du 12 mai 1974, l'hebdomadaire de gauche *Québec-Presse* ouvrait ses colonnes à un groupe de peintres et de graveurs reliés au club *Art 2000* : Lorraine Benic, André Bergeron, Gilles Boisvert et Reynald Connelly. Ces artistes parlent en leur nom personnel, ils n'ont aucune étude spécialement détaillée sur laquelle appuyer leurs propos et aucune occasion particulière dans l'actualité ne motive leur rencontre avec la journaliste. Il s'agit là d'extraits d'une conservation à bâtons rompus — en cela même révélateurs. Le thème principal est que l'artiste a, dans notre société, le plus grand mal à vivre (lisez : à gagner suffisamment d'argent) de sa seule activité de «créateur». Naturellement, aucun chiffre ne nous est donné, et c'est en ignorant totalement leur situation réelle (par exemple, leur revenu annuel moyen depuis quelque temps) que nous recevons leurs doléances. Les faits qu'ils invoquent avec indignation sont les suivants : les oeuvres des artistes sont manipulées à des fins bassement décoratives ; le grand public n'apprécie que des images traditionnelles dont il fait un usage très conventionnel («cadres» typiques pour accompagner un mobilier typique) ; l'homme du commun est tellement asservi aux normes «académistes» du paysage, du bibelot décoratif, etc., qu'il perd toute confiance en ses propres talents et en son propre goût ; même l'élite sociale (et économique) est indifférente aux arts ; les carences de l'éducation sont l'une des causes de cet état de chose ; les ministères qui pourraient aider les artistes sont incompétents et ne donnent d'autres gages que ceux de leur incurie ; les galeries d'art ayant un préjugé anti-québécois et préférant miser sur les valeurs établies ne donnent aucune chance aux jeunes artistes peu connus ; obligé de recourir à un second métier pour assurer son gagne-pain, l'artiste s'y épuise et voit son potentiel créateur diminuer ; les associa-

tions d'artistes ne valent pas — ou plus — la peine qu'on s'en occupe et ne règlent rien; les choses semblent aller un peu mieux dans certains pays étrangers; enfin, conclusion générale (et inattendue): le club *Art 2000* ça a bien du bon sens! Il y a là un beau sujet de méditation. D'abord il faut relever un point qui force l'admiration: les artistes d'aujourd'hui nous avaient plutôt habitués aux récriminations contre la tendance de la société à vouloir, comme on dit, les *récupérer*. On nous expliquait que vendre une oeuvre et lui assigner une valeur marchande était un scandale, que les galeries étaient un réseau commercial centré sur le profit et qu'il fallait s'en dégager, que les subventions et les bourses étaient un piège, une compromission et une solution de facilité: en un mot, que l'artiste, de par sa volonté de subversion et de contestation globale, se devait d'échapper aux mécanismes sociaux ordinaires et, partant, d'accepter un statut de marginalité. Eh bien il faut croire que c'était là un idéalisme aliéné de fort mauvais aloi. Nos combattants de l'art-deux-mille ne font plus de ces crises de mauvaise conscience-là. Ils sont bons, beaux, doués et ils ont des droits et du mérite. Le scandaleux c'est que cette société (par ailleurs — semble-t-il, car ils n'en disent mot — tout à fait acceptable au prix seulement de quelques aménagements en leur faveur) ne reconnaisse pas assez en espèces sonnantes et trébuchantes ces mérites et cette (indiscutée) légitimité. Donnez-leur des clients nombreux, un public moderniste formé par une éducation «artistique» au goût du jour, des galeries accueillantes (mais cependant prospères), des bourses et des subventions, vous aurez alors, si l'on en juge par cette table ronde, comblé les inquiétudes et les révoltes de ces artistes qui, au fond, tout de même, n'en demandent pas plus qu'il n'est possible et sont, voyez-vous, en fin de compte, du monde bien raisonnable. Certes, ils ne vous disent pas quelles sont les *preuves* de leurs droits, de leur utilité sociale, de leur légitimité esthétique. Mais on peut bien leur faire confiance: ils sont des «créateurs», c'est eux qui le disent. Un «créateur», c'est quand même quelque chose, non?

Il y a, dans ce curieux document, des choses qui portent décidément à de salutaires réflexions.

Peu d'artistes québécois réussissent à vivre de leur art. La belle affaire! Ils voudraient un salaire bourgeois, la liberté totale, le respect du grand public et ils trouvent simplement inélégant que le gouvernement libéral ne s'empresse pas de leur offrir tout ça. Ce monde petit-bourgeois, idéologiquement aliéné, les dégoûte (comme un dandy devant un habitant). Ils se sentent assurés de leur droit supérieur à vivre aux dépens de la collectivité, et exigent benoîtement que les mandataires de la bourgeoisie au pouvoir leur organisent une belle vie. Que la légitimité de leur art ne soit pas évidente, que la pureté de leur mission esthétique et culturelle soit douteuse, que les lois sociales et la nature propre du régime économique et politique dans lequel nous vivons s'opposent à ce qu'on les satisfasse, qu'enfin les réformes qu'ils réclament puissent être pires que les maux qu'ils démorcent, leur naïve et a-politique suffisance ne paraît pas le soupçonner.

C'est aussi que la légitimité intrinsèque de la « culture » est sans doute l'une des idées les plus néfastes que la tradition occidentale nous ait léguée: elle rejoint manifestement le type de statut « religieux » qui a, lui aussi, dans un passé pas encore aboli, permis à des hommes de vivre sans rien faire d'utile — *mutatis mutandis...* La notion même de *gratuité,* lorsqu'elle est ainsi paradoxalement transposée en une obligation de reconnaissance sociale, relève assez évidemment du spiritualisme le plus équivoque. Lorsque Serge Lemoyne, dans une inoubliable lettre au *Jour* dont je parle ailleurs, cite le Suédois Ullberger à l'appui de l'idée d'un salaire sur demande pour tout candidat artiste, il ajoute cette phrase apparemment empruntée à la déclaration qu'il invoque: « Les artistes ne peuvent faire la preuve de leur utilité pour la société qu'en se rendant au-devant du public, évaluant ses besoins réels et travaillant en fonction de ceux-ci. » Cette proposition, qui appellerait bien sûr une série de précisions sur les choix stratégiques à faire quant au soi-disant public en tenant compte de la division en classes et du combat politique qui l'accompagne inévitablement, cette proposition dis-je va contre toutes ces élucubrations pleines de *ressentiment* et de *prétention* sur la subvention automatique de la soi-disant « liberté créatrice ». « Vivre

de son art » ressemble un peu trop à « vivre de ses rentes » ou à « vivre aux crochets de la crédulité religieuse ». Sous-jacente à la plupart de ces réclamations aigries, il y a certes un appel implicite à une cité collective dans laquelle les règles du « à chacun selon son travail » (et même « à chacun selon ses besoins ») seraient mises en place au plan de la société tout entière. Mais il y a un tour de passe-passe malhonnête dans cette hâte à réclamer comme une réforme immédiate des avantages concevables seulement dans un tout autre contexte social, sans songer à s'inscrire d'abord, en cette société-ci, dans la position de *lutte* qui seule rendrait pour plus tard cette autre société possible. Un militant révolutionnaire qui exigerait du pouvoir bourgeois, au nom de la pureté de ses intentions, un salaire sans conditions aux fins de mieux machiner la destruction de ceux qui alors le nourriraient, ferait bien rire. Nos artistes ne s'embarrassent pas de telles considérations.

Non pas qu'il soit salutaire pour le producteur culturel de crever de faim, ni qu'il soit inacceptable pour lui, tout en travaillant par tous les moyens dont il dispose à la destruction du régime capitaliste, de se faire une place dans le système et d'en vivre — c'est même ce que nous ne pouvons éviter de faire. Non pas que les luttes de revendication que des organisations d'artistes (de type plus ou moins syndical) pourraient mener dans le cadre du régime actuel doivent nécessairement et d'avance être globalement condamnées au réformisme. Mais l'absence d'analyse politique et la non-distinction entre objectifs à court terme ou moyen terme, à atteindre dans les limites de la société capitaliste, et objectifs à long terme qui supposent des changements profonds de l'ordre social — et qui supposent aussi que notre action présente ne soit pas consacrée prioritairement à l'obtention d'avantages immédiats, mais à ce renversement de l'ordre actuel et à la lutte contre lui, — cette absence d'analyse est l'un des traits qui vicient le révolutionnarisme petit-bourgeois. Encore un peu, et nos artistes vont envoyer une pétition à Robert Bourassa exigeant le communisme intégral, sans penser que si le communisme intégral faisait partie des choses qu'on *peut* attendre de Boubou il serait à coup sûr dénué d'intérêt.

7

La question de l'avant-garde m'apparaît de plus en plus claire. Il y a bien sûr plusieurs avant-gardes, de l'avant-garde moderniste (récupérable de par une évidente parenté de fond avec le style de vie technocratique : op art, art cinétique, Vasarely et Co.) à l'avant-garde sauvage, anarchiste, contestatrice (style art pauvre ou «body art»). Cette pluralité est essentielle à interroger : il n'y a pas qu'une lutte, entre anciens et modernes. Il y a un entrecroisement complexe et enchevêtré entre plusieurs facteurs culturels, sociaux, économiques, dans lesquels il est malaisé pour toute la gauche de se retrouver. Aucune stratégie révolutionnaire n'est garantie, et les «politiques» n'y voient guère plus clair que les artistes, il faut le reconnaître. Mais ceci ne peut masquer le point central du phénomène «avant-garde» : par essence, (essence tout historique d'ailleurs), l'avant-garde est déconstruction formelle et stylistique en même temps que contestation idéologique. Ce qui est *clair,* c'est que ce type de travail artistique n'a plus aucun effet positif dans la conjoncture actuelle, car ce qui n'attaque pas directement les structures, les institutions, les rapports de classes, est d'avance désamorcé : quel que soit le projet révolutionnaire de l'artiste, les objets qu'il produit sont reçus socialement comme simples signes de la nouveauté, le scandale (de plus en plus rare d'ailleurs) n'étant lui-même qu'un signe. Où prend place l'idée, si galvaudée, de *récupération.* Être récupéré ne consiste pas à gagner sa vie, à trouver une audience, à obtenir une certaine reconnaissance. Le marxime a trouvé une place dans la vie sociale sans pour autant être récupéré dans son ensemble. Un certain marxisme intellectuel, universitaire, qui est devenu un moyen de promotion sociale, n'a été récupéré qu'au prix de devenir lui-même *signe* et non

plus *lutte*. Telle est aujourd'hui la véritable alternative: montrer ou combattre. On peut s'imaginer combattre et ne faire que montrer.

Par exemple: l'art conceptuel est le plus souvent, sans le savoir, le négatif à peine parodique du monde techno-bureaucratique et industriel. «Notre civilisation fait aussi une ample consommation de schémas, de graphiques, d'épreuves, de figures géométriques» (R. Passeron, *Clefs pour la peinture*. Paris, Seghers, 1969, 180., p. 112). Photographie, dactylographie, cartographie, blue-prints, télégrammes, ordinateurs, et même bulldozers ne sont pas des média innocents et des outils neutres. L'art conceptuel offre, dans bien des cas, à l'univers technique, un reflet ironique et absurde que ce dernier est tout près à accepter, y trouvant la double (et doublement réconfortante) gratification de s'y reconnaître et d'y prendre ses distances: on est en terrain connu, et on se moque un peu; quoi de plus hygiénique, quoi de plus propice à la bonne conscience? Dans ces conditions, on ne s'étonnera pas trop de lire ce qui suit: «L'espoir que l'art conceptuel serait capable d'éviter la commercialisation générale et la tendance destructive au «progrès» du modernisme, était pour l'essentiel injustifié. Il semblerait en 1969 que personne, pas même un public assoiffé de nouveauté, n'allait vraiment payer pour un tirage Xerox se rapportant à un événement passé ou jamais directement perçu, pour une série de photos illustrant une situation ou un état de chose éphémère, pour le projet d'une oeuvre jamais accomplie, pour des mots prononcés mais non enregistrés; il semblait donc aussi que ces artistes seraient forcément libérés de la tyrannie d'un statut marchand et d'une orientation commerciale. Trois ans plus tard, les principaux artistes «conceptuels» vendent leurs travaux aux U.S.A. et en Europe pour des sommes subtantielles; ils sont représentés par (et, chose encore plus inattendue, exposés dans) les galeries les plus prestigieuses du monde. A l'évidence, quelles que soient les révolutions secondaires accomplies dans la communication par le processus de «déchosification» de l'oeuvre (objets faciles à poster, pièce de catalogue et de revue et, avant tout, art pouvant être montré sans frais ni complications dans un nom-

bre infini d'endroits au même moment), l'art et les artistes demeurent, dans la société capitaliste, des produits de luxe» (Lucy R. Lippard, *Six Years: The Dematerialization of the Art Object from 1966 to 1972*. N.Y., 1973, 272 pp., p. 263) (trad. par moi, L.-M.V.).

Tel est le sort réservé à qui ne comprend pas que la puissance de son travail artistique est conditionnée par le choix qu'il fait de ses luttes, de son insertion sociale, de son combat collectif. Lorsque se déroule un vernissage mondain au Musée d'art contemporain, et que René Blouin et ses amis (vêtus très *mod*) s'y promènent avec satisfaction c'est tout *Vehicule* qui s'effondre dans le spectacle, le décor, la marchandise, le cinéma «culturel»: le jeu des demandes de subventions, des salons internationaux, des musées, des Conseils des Arts et de toutes les institutions qui font vivre *Vehicule* peut bien être (il ne l'est pas) pur d'intention. Mais l'accepter de cette manière-là c'est se perdre. Lorsque *Espace 5* ouvre ses portes au Cartier, quelle que soit la «violence stylistique» de ce qu'on y voit, quelle qu'en soit la bonne ou la mauvaise fortune commerciale, il y a récupération (car on peut être récupéré et faire faillite — je ne me le dis pas parce que je serais sûr qu'*Espace 5* va faire faillite, au contraire...) Une trop grande partie de l'art dit d'avant-garde cherche en vain à penser à gauche tout en agissant à droite, à contester l'art d'hier tout en se coulant dans les institutions culturelles comme si elles étaient innocentes. Une lutte idéologique (par ex., une lutte artistique) qui ne s'en prend pas violemment à l'organisation du pouvoir et aux institutions qui y correspondent, c'est une lutte *impensée*. L'artiste ne pourra jouer le rôle subversif qu'il croit souvent vouloir jouer s'il n'étend pas le champ d'application et les exigences de sa pensée, jusqu'à comprendre l'indissociabilité de son produit et des *organisations de pouvoir* dans lesquelles il accepte ou refuse de s'intégrer, des institutions auxquelles il convient ou non de s'identifier.

8

On nous a tellement rabâché — et nous avons si bien et si longtemps cru — que l'art était essentiellement contestataire, révolutionnaire, novateur! Il est pénible tout à coup d'aller y voir de plus près et de découvrir que non, il n'en est rien, l'art n'a pas d'essence, et même en aurait-il une il serait naïf de croire que c'est la révolte. Un exemple démonstratif? La Foire de Bâle 74. De quoi s'agit-il? C'est un salon, une exposition internationale, tout à fait semblable à un salon de l'automobile : son objectif avoué et unique est le marché. C'est d'ailleurs une foire de *marchands,* non d'artistes. Qu'à cela ne tienne, nos artistes veulent y aller. A tout prix. La S.A.P.Q. s'y prend tard mais crie fort : dans une lettre cahotique, mais certes véhémente, S. Lemoyne accuse le Ministère des Affaires culturelles de tous les crimes. La hache de guerre est déterrée. Il faut aux artistes, représentés par la S.A.P.Q., un salaire en général et un voyage à Bâle en particulier, parce que l'art c'est la liberté. Rien de moins. Qu'a Bâle à faire avec la liberté? Mon doux, peu de choses, mais on ne le dit pas. Le ministère, lui, sait ce qu'il fait. L'art fait partie de la culture : Axiome I. La culture (l'histoire nous le démontre) prouve que les riches sont brillants et raffinés et contribuent au prestige des régimes et des États : Axiome II. Les affaires sont les affaires : Postulat. Les artistes en général (par définition) et la S.A.P.Q. en particulier (fait d'observation) n'ont aucun talent particulier pour l'administration, le commerce, la publicité, les relations publiques : Hypothèses. D'où le théorème : il vaut mieux que les technocrates du ministère s'en chargent : C.Q.F.D. Les artistes, qui auraient dû boycotter cette foire, réclament d'y aller et accusent les bureaucrates, dont le rôle est de vouloir les y envoyer, de ne pas les laisser y aller tout seuls!

Artistes, vous nous faites rire. Ou plutôt non. Car vous y êtes allés. Et, comble de l'ironie, même la S.A.P.Q. en est revenue contente. Transactions, achats, contrats, prix, contacts entre « maisons », échanges, ah mes amis que c'est *artistique.* L'art du Québec, paraît-il, serait *lancé* sur le marché international! Qui oserait ne pas s'en réjouir, on vous le demande? Il en a bien besoin, l'art du Québec. Les quelques peintres et graveurs interrogés par *Québec-Presse* nous avertissaient justement il n'y a pas longtemps: les petites gens n'aiment pas les oeuvres de nos artistes « contemporains ». Mais si. Les petites gens sont des niaiseux. Ils aiment des paysages! Alors nos jeunes artistes ne gagnent pas assez de sous. Heureusement il y a *Art 2000.* La Foire de Bâle, *Art 2000* et les gravures. Notez que la gravure a une valeur artistique toute spéciale de nos jours et voici pourquoi: elle ne coûte pas cher à faire, et elle se vend beaucoup plus cher, mais pas aussi cher que la peinture. Vous saisissez? Non. J'explique. Avant les arts n'étaient pas très démocratisés: seuls les *riches* pouvaient les acheter, les arts. Maintenant c'est plus pareil. Y a plein de bon monde pas *riche* mais *aisé,* nuance, des cadres, des professionnels, des petits-bourgeois, des jeunes gens instruits, qui veulent mettre une touche *d'art* dans leur standing. *Art 2000* est là pour ça. Même que *Québec-Presse* est d'accord. *Art 2000* et la Foire de Bâle nous parlent-ils de contestation, de révolte, de cette « essence révolutionnaire » de l'art? Pantoutte. Ils nous parlent du prestige. Prestige du « modernisme », de plus en plus subventionné, valorisé, louangé, acclamé par l'élite de nos nouvelles bourgeoisies technocratiques.

La culture « moderniste » est notre nouvel académisme. Il a bonne conscience, il se juge seul intelligent, jeune, innovateur, à la mode, de bon goût. Ici encore, peu de subversion et de révolte nous attendent. Peu, mais cependant *un peu,* et tout est là: nous vivons un régime économique dont la croissance et le bon fonctionnement supposent fondamentalement une *accélération de la rotation du capital,* accélération dont l'une des conditions est le renouveau constant. La nouveauté est l'un des aliments de base du mode de vie actuel, baptisé couramment société de consommation et dans laquelle, comme l'ont

CONTRE LE MULTIPLE

« Aussi louable que soit l'idée du « multiple », il apparaît vite que ce procédé est du type même de la bonne intention que la société de consommation capitaliste récupère à son profit. Multiplier les petits propriétaires d'oeuvres d'art, c'est entériner le culte de la propriété privée dans ce qu'il a de plus exécrable. C'est le même procédé que celui qui consiste à transformer des prolétaires en petits capitalistes par le biais de l'accession à la propriété du logement et de la multiplication des gadgets par le crédit à long terme. Le « multiple » devient, dans ce contexte, un gadget supplémentaire. Il ne reste plus qu'à vendre des oeuvres d'art à crédit, ou à les louer pour exciter l'appétit d'achat, ce que n'ont pas manqué de faire certaines galeries voulant trouver un nouveau marché. (...)

« Le « multiple », qui dans la majorité des cas est un faux multiple puisque fabriqué à tirages limités, comme les estampes, s'adresse en premier chef à (...) ce prolétariat de luxe appelé « cadres ». Mais on peut augmenter les tirages pour que le prix de vente s'abaisse et adapter le multiple au

budget de l'ouvrier spécialisé, voire du manoeuvre-balai. On peut arriver à vendre les multiples sur catalogue dans les grands magasins et les drugstores. Ce serait une forme de démocratisation de l'art, comme l'accession à la propriété du logement est une forme de démocratisation de la propriété. Mais on arriverait à un résultat tout a fait opposé à la socialisation de l'art qui nous paraît être le véritable but. Multiplier les tableaux de chevalet pour que chaque citoyen puisse en accrocher un dans sa salle à manger, susciter le goût de la collection dans les masses ouvrières, beau résultat! On en resterait toutefois dans l'esprit de l'oeuvre unique, de l'oeuvre spéculative : car il se créerait fatalement un marché d'occasion du « multiple ». (...) Plus de gens pourraient jouer au collectionneur, un point c'est tout.

Le « multiple » c'est la démocratisation de l'art contre la socialisation de l'art. C'est le réformisme contre la révolution. »

Michel RAGON,
« L'artiste et la société »,
dans : *Art et contestation,*
Bruxelles, La Connaissance,
pp. 24-25

noté plusieurs sociologues et sémioticiens, la multiplication et la toute-puissance des *marques* (marques de *différence,* dans le temps — mode — d'une part, sur l'échelle hiérarchique toujours plus diversifiée des «couches» et «strates» sociales d'autre part) sont un indispensable relais. C'est pourquoi *un peu* de subversion et de révolte est accepté, entretenu, valorisé. La bourgeoisie traditionnelle et ses institutions culturelles reposaient sur les croyances à la permanence, à la fidélité au passé, à la déférence envers ce qui est durable, au conformisme profond des styles: il n'en subsiste plus que des ombres et des fantômes, style Académie canadienne-française. La constance et la continuité sont devenues, dans les faits ($), dangereuses pour les possédants les plus dynamiques qui ont compris que la multiplication des rythmes de changement, l'accélération des modes, le raccourcissement des délais d'obsolescence, allaient seuls accroître la vitesse de circulation de leur argent, améliorant ainsi leurs profits. D'où les traits caractéristiques, déjà maintes fois relevés, d'une néo-bourgeoisie technocratique, *moderniste* en matière culturelle, favorable à tout ce qui est mode, renouvellement, changement *de signes,* d'apparence, de style, et ce de plus en plus vite, dans la tolérance répressive d'un pluralisme éclaté qui assure la division profonde du corps social en plus de sous-groupes qu'il n'en faut pour assurer la paix des puissants. L'idéologie de l'heure, celle des Trudeau, des Giscard d'Estaing, des Bourassa et de leurs semblables, c'est la version sérieuse de l'idéologie «jeune cadre»: les Rockefeller n'ont pas consacré pour rien des millions de dollars à la culture. Il s'agit de jeter à tous un peu plus de cette *poudre aux yeux* du capitalisme monopoliste qui a pour nom: nouveauté — pourvu que ces nouveautés ne touchent pas au pouvoir. Car ce qu'il leur faut, c'est moderniser le cadre de vie, renouveler les besoins, rendre désirables des objets différents de ceux que l'on désirait hier, valoriser des signes neufs, et tous les fronts s'y prêtent. Bien sûr, la vitrine des grands magasins est le premier champ de bataille de cette lutte de capitalisme pour la *révolution permanente des apparences.* Mais la «culture» en est le banc d'essai en même temps que la forme destinée aux «élites», dont le snobisme se doit d'être tou-

jours en avance d'un quart d'heure sur tous les autres goûts de la société. Dans de telles conditions, la volonté de subversion des artistes doit s'ancrer dans un vigilance nouvelle. Ils doivent mettre en question une forme déjà traditionnelle de subversion, qui fut celle des avant-gardes d'il y a cent ans, et qui consistait à détruire les langages acceptés en se définissant contre les valeurs admises — par sa *différence,* sa *nouveauté.* Ce type de subversion est inadapté absolument aux nouvelles conditions sociales. Il est caduc et ne peut que donner prise à la *récupération* si fréquemment dénoncée comme un mauvais tour pas *fairplay* que jouerait la bourgeoisie aux révolutionnaires. Ce type de subversion est formaliste, stylistique, sémiologique: il est l'allié objectif de la nouvelle bourgeoisie moderniste. Borduas introduisant ses novations formelles faisait oeuvre révolutionnaire dans un Québec sortant à peine du XIXe siècle. C'est précisément pour lui être fidèle qu'il ne faut pas refaire la même *chose.* Il faut refaire le même *effort,* dont les moyens seront *autres.* Il fallait alors s'opposer par une subversion globale, dont le change des formes était l'un des instruments les plus radicaux, à une bourgeoisie conservatrice et traditionaliste. Il faut aujourd'hui que l'artiste sente à quel point la culture est en passe de devenir un gadget, une religion, une forme de distinction sociale et un instrument de propagande *autrement* qu'elle avait pu jusqu'à présent l'être. Une nouvelle forme de l'aménagement capitaliste des communications sociales est en train de se développer et d'évoluer sous nos yeux, la fraction bourgeoise qui y manifeste les intentions du pouvoir d'argent revêtant un nouveau visage: réformiste, novatrice. Les «idées de gauche», pour autant qu'elles restent libérales et non pas authentiquement révolutionnaires, sont plus que jamais assimilées et reprises par les pouvoirs, qui bien sûr les dénaturent et les édulcorent, mais qui aussi savent s'en parer pour opérer les renouvellements de style et de mentalité collective propices à un fonctionnement plus profitable pour eux de la vie économique.

Rien n'est joué pour l'avenir. Des ressacs et des reflux, il y en a plein l'histoire universelle. L'inflation galopante, le chômage, les erreurs politiques et économiques de la nouvelle

bourgeoisie technocratique, le développement d'une crise mondiale pourraient faire que les oeuvres qu'on peut aujourd'hui soupçonner d'être des alliées involontaires du pouvoir moderniste disparaissent sous la censure d'une dictature de l'Ordre moral et du conservatisme, retrouvant après coup une position véritablement subversive. Mais il n'est pas bon de travailler pour un avenir peu probable, de combattre un ennemi hypothétique. L'art d'aujourd'hui, s'il veut rester — et telle est bien l'intention consciente de plusieurs des artistes québécois — contestataire, subversif, révolté, doit prendre pour cible les nouveaux conformismes de la nouvelle bourgeoisie, les nouveaux poncifs de notre nouvelle tradition moderniste. Pour l'instant, l'ennemi n'est plus l'académisme stylistique et moral. C'est au contraire le libéralisme — tant formel qu'idéologique.

9

Entre critiques, il ne sert à rien de se méta-critiquer. Si je me propose d'attaquer le chroniqueur des arts plastiques du quotidien *La Presse,* la cause profonde en est seulement que certaine phrase de lui m'a paru symptomatique et a fait courir ma plume. (Qu'on se garde d'en induire ce que je dirais si je me laissais aller à commenter en détails son travail.) Voici la phrase : « Il se peut même que depuis les coups de boutoir de Borduas et ses automatistes, il n'y ait jamais rien eu d'aussi considérable pour les répercussions que cela pourrait avoir sur notre vie culturelle. » *Cela,* c'est la Foire de Bâle.

Un tel exemple de *l'absence de jugement,* il aurait fallu l'inventer si, malheureusement pour lui, M. Gilles Toupin ne nous l'avait fourni. Le rapprochement qu'il y fait est tellement absurde et choquant qu'on ne se donnera pas la peine de le démolir, évitant ainsi le ridicule de poser au défenseur de la mémoire de Borduas : on marquera seulement que, *ne pas voir de différence entre ce qui a du sens et ce qui n'en a pas* (ici entre Borduas et *Art 5/74*), c'est le pire des pièges qui nous soit continûment tendu par l'esprit du temps : il suffit que quelque chose soit *gros* pour qu'on croie que c'est *grand.*

L'impensé de la peinture et des arts plastiques aujourd'hui, c'est le *marché* de l'art (1). Les productions des artistes

(1) Ce développement pourra paraître sur plusieurs points *contradictoire* avec la thèse, répétée jusqu'à l'excès dans ces pages, d'une fonction sociale du modernisme. C'est qu'il s'agit ici du circuit matériel des objets-oeuvres, alors qu'ailleurs c'est surtout à la circulation (relativement autonome) des systèmes symboliques des formes et des styles dans la sphère renversée de l'idéologie que je m'attache. Alors même que, par exemple, la structure plastique de Vasarely circule dans la sphère idéologique comme support du modernisme, ses *toiles* dans bien des cas dorment dans les coffres de financiers qui ne les ont même pas vues. Pour une fois d'accord avec Althusser, je dirais que le circuit matériel est *déterminant* et que la circulation idéologique est *dominante,* l'un et l'autre se surdéterminant de façon complexe.

ont eu à remplir dans les sociétés du passé diverses fonctions historiques, économiques et culturelles souvent simultanées, et dans lesquelles l'argent jouait assurément un certain rôle. Mais l'inconscient de la vie artistique peut bien à présent être opaque, car il s'agit de cacher la contradiction gênante pour l'idéologie culturelle entre la réalité *financière* des oeuvres d'aujourd'hui et leur valorisation esthétique. La vérité est que la *fonction première* des « oeuvres d'art » contemporaines est d'être un article de commerce particulier, doué d'une valeur d'investissement et de placement. Elles ne sont pas faites pour être vues, ni pour contribuer à la cohésion culturelle des sociétés, ni pour modeler une vision du monde, ni pour être utilisées à des fins de décoration et de prestige : elles sont commandées par des marchands (qui sont en fait devenus de véritables entrepreneurs) pour être vendues à des bourgeois qui veulent faire un placement spéculatif. De tout temps l'art a été vendu : mais il est à présent produit *en tant que* valeur d'échange économique, indépendamment de tout lien avec un quelconque *besoin symbolique* de la société. Seul le discours de la culture, qui s'efforce de placer sur le même plan l'art du passé et l'« Art » du présent, d'en commenter la valeur côte à côte dans les mêmes livres reliés et illustrés en couleur, qui expose dans les mêmes musées l'un et l'autre, et qui brode sur les deux les mêmes généralités philosophiques, esthétiques, de la « critique d'art » intellectuelle, essaie de nous faire croire que les finalités artistiques l'emportent encore sur celles des marchands et des investisseurs. Les financiers qui achètent sans voir, les industriels pour qui Kline ou Pollock sont des valeurs-refuge, toutes ces compagnies et ces banques, ces trusts et ces maisons de courtage, qui ne connaissent de l'art que les cotes, ne s'y trompent pas : l'aspect esthétique n'est que la condition *sine qua non* permettant à des oeuvres de mener une autre vie spéculative, *la seule réelle*. La nouveauté ou le prestige intellectuel et artistique servent de *publicité* et de *caution* à l'émergence de l'existence économique. Le décalage entre le discours culturel (qui a fait, par exemple, des artistes *pop* — Rosenquist, Lichtenstein, Rauschenberg, Warhol, etc. — des critiques de la société de consommation) et la réalité économique (qui en fait

LES AFFAIRES SONT LES AFFAIRES (*)

« Ici, il faut aussi acheter. Tous les directeurs de galeries fonctionnent comme des entrepreneurs. Les galeries font énormément de transactions entre elles qui n'ont absolument rien à voir avec des considérations d'ordre nationaliste. Ici, c'est un monde d'affaires.

« Je considère la galerie comme un chose essentielle et il fut très positif de voir que toutes les galeries, sauf exception, sont venues avec deux représentants afin que l'un des deux puisse constamment circuler dans la foire et créer des liens commerciaux essentiels. »

<div style="text-align: right">

Gilles BOSSÉ,
organisateur de la participation
québécoise à Bâle 74

</div>

« L'aspect commercial de notre participation fut aussi de grande importance. Il ne faut pas oublier que si la coopérative Véhicule est une galerie à buts non-lucratifs, elle demeure quand même une galerie commerciale. »

<div style="text-align: right">

S. LAKE et Ch. PONTBRIAND,
Véhicule Art Inc.

</div>

(*) Extraits d'entrevues réalisées par Gilles Toupin à la Foire de Bâle (*La Presse,* samedi 29 juin 1974, p. D 17)

« Nous avons tout en main pour mettre Montréal sur le marché de l'art international. »

Marta LANDSMAN,
Espace 5

« (...) Nous avons un grave problème. On ne peut échanger notre gravure et on ne peut non plus en acheter. C'est une question d'argent. Pour pouvoir échanger notre stock, il faudrait l'acheter de nos artistes et nous n'en avons pas les moyens. Pour que ça soit intéressant de revenir à Bâle, il faudra trouver les moyens pour échanger avec les maisons étrangères et diffuser chez nous un peu de leur stock. »

M. ADAM et L. BOUCHARD,
Média Gravures et Multiples

« Avec trois de mes artistes que j'ai placés en Suède et une transaction fort importante avec une grosse maison internationale, j'aurais tort de me plaindre. »

Z. NOTKIN,
Galerie 1640

« Il faut revenir, parler le langage des professionnels de ce rude milieu et les intéresser peu à peu au marché de Montréal. Ici, ce sont des questions de gros sous. Il faut dire qu'au Québec

nous en avons un peu, mais qu'il faudrait savoir mieux les employer. »

Y. LASNIER,
Galerie de Montréal

« Vous savez, l'art c'est comme vendre un frigidaire. Il faut savoir s'organiser. Pour tout ce que nous avons appris et pour toutes les ouvertures que nous avons eues vers l'étranger, notre participation à la foire de Bâle fut très positive. »

M. BENEDEK,
Galerie Benedek-Grenier

« Il ne faut pas se le cacher, ici ce que les gens achètent ce sont des noms. Alors il faut les faire ces noms! Ça peut prendre quelques années, mais ça marcherait à coup sûr. »

J.-M. ROBILLARD,
L'Apogée

« *Il se peut même que depuis les coups de boutoir de Borduas et ses automatistes, il n'y ait jamais rien eu d'aussi considérable pour les répercussions que cela pourrait avoir sur notre vie culturelle.* »

Gilles TOUPIN,
critique d'art(1)

(1) N.B. : Il parle de *la même chose* que les autres...

un placement spéculatif sûr à plusieurs centaines de milliers de dollars la toile) reste impensé, inaperçu, oblitéré. Le discours de la nouveauté ne fait lui aussi que surdéterminer et masquer le cycle de la surenchère.

Le Québec, qui présente dans son évolution socio-économique les traits d'une formation dépendante (colonialisme, impérialisme, sous-développement relatif), n'avait pas totalement rejoint ce stade contemporain de l'aliénation artistique. La Foire de Bâle marque à cet égard, semble-t-il, le commencement du « rattrapage ». Si nos critiques et nos artistes *pensaient*, n'y aurait-il pas là un bon sujet de réflexion ? Mais non, l'alerte est passée : l'idéologie moderniste pense pour eux, tout se passera dans l'ordre, dans l'ordre *et* dans l'enthousiasme. Que demande le peuple ?

(Tout de même, on est loin de Borduas, vous ne trouvez pas ?)

10

La participation québécoise à la Foire de Bâle (*Art* 5/74) ne nous a pas valu seulement les remous internes de la S.A.P.Q., mais aussi le texte suave de Mme Fernande Saint-Martin, « La galerie d'art aujourd'hui », publié en préface au catalogue de nos galeries. Les sophismes de l'idéologie moderniste et libérale y sont si admirablement représentés qu'on se doit d'y regarder de plus près.

Tout d'abord, les poncifs sur l'essence subversive des beaux-arts sont posés d'emblée : « L'art, qui est contestation perpétuelle... » Comme chacun sait ! Cela ne vaut même plus la peine d'être démontré : tant mieux d'ailleurs, car on risquerait de s'apercevoir que c'est historiquement faux et indémontrable, que l'immense majorité des productions culturelles adopte une position de répétition, de confirmation, d'avalisation et de de subversion. L'affirmation de « l'essence subversive » de l'art n'est pas une affirmation objective, fondée sur un dénombrement et une analyse historiques : c'est une phrase creuse. Pas inoffensive cependant ; elle répète tellement ce qu'elle veut nous faire croire qu'elle risque de nous convaincre. Si tant d'artistes s'imaginent que leur *pensée productive* peut s'en tenir à leurs style, à leur originalité, à l'authenticité de leurs intentions, c'est bien souvent parce qu'ils ne songent même pas qu'une question plus fondamentale se pose : les fausses « évidences acquises » de l'idéologie moderniste leur ont appris d'avance que (« par nature et essentiellement », selon les termes de la traduction italienne*), « l'art sans doute est dialectique et transformation continue de l'homme et de la société ». Ce point réglé, il ne reste qu'à s'occuper de son art, assuré qu'on

* Je cite toujours Mme Saint-Martin.

est de participer ainsi, automatiquement, aux progrès histori-
ques de la collectivité. Ce tour de passe-passe indigent érige
en dogme une hypothèse controuvée ; on s'étonnerait du crédit
qu'il a su se gagner si on ne le rattachait pas à l'idéologie
régnante du libéralisme et aux intérêts qu'elle défend. En
accréditant la croyance à l'art contestataire et transformateur
par nature, on évite les risques de politisation et de prise de
conscience radicale et l'on mobilise (sous couvert d'une concep-
tion progressiste) l'art dans la ronde infernale de la nouveauté
marchande, condition nécessaire à l'accélération des modes,
elle-même facteur essentiel dans les processus commerciaux
assurant une plus rapide — et donc une plus rentable — rota-
tion des capitaux.

Deuxième idée de base, la socialisation et la « démo-
cratisation » de l'art. Ici encore, il s'agit d'un langage-piège
dont le seul pouvoir est de fabulation : on baptise d'un nom
qui en impose des réalités sur lesquelles on se garde bien de
fournir la moindre donnée précise. Par exemple, voici qu'on
crédite les galeries d'art d'aujourd'hui d'une particulière « proxi-
mité de divers milieux sociaux » ! Un observateur aussi peu
suspect de gauchisme que Guy Robert trouve pourtant bien
des motifs de se demander « pourquoi on trouve à Montréal
un arrondissement restreint hors duquel une galerie ne s'aven-
ture qu'à ses risques et périls (1) » et voit dans les centres
culturels « des « institutions » trop souvent désertiques (2) ».
Cette « proximité des divers milieux sociaux » est une cruelle
plaisanterie, de même que l'affirmation selon laquelle la galerie
actuelle serait « seul lieu où peut se réaliser *par les masses*
(souligné par moi, L.-M. V.), un contact direct, continu et mul-
tiple, avec les processus de l'art qui se transforment sans cesse »
(remarquez en passant l'esprit de suite dont fait preuve Mme
Saint-Martin au chapitre des mutations spontanées de l'art).
Les masses ne mettent jamais les pieds dans une galerie d'art,
à moins qu'on n'inclue les boutiques des marchands de 'cadres'
dans cette catégorie.

(1) G. Robert, *L'Art au Québec depuis 1940*. Montréal, Éd. La Presse, 1973,
p. 31
(2) Id., p. 42.

LA GALERIE
SELON MME SAINT-MARTIN

« L'art, qui est contestation perpétuelle, provoque mille réactions de défense parmi les groupes les plus divers de la société. L'ambivalence d'une certaine opinion publique vis-à-vis des galeries d'art est le meilleur signe de la mauvaise foi que l'on entretient face au phénomène artistique en notre siècle.

« L'art sans doute est dialectique et transformation continue de l'homme et de la société. Mais l'art est aussi message, communication d'un homme aux autres hommes. Comme tout message, il exige d'être élaboré, d'être transmis et d'être reçu. Même à l'ère de l'électronique, une large part de la production artistique doit pouvoir être perçue et expérimentée dans ses coordonnées matérielles, par un contact immédiat et sensible, qui exige des canaux de transmission bien spécifiques. Les galeries d'art, surtout si elles peuvent être multipliées et leur rayonnement amplifié, demeurent un instrument particulièrement bien adapté à la transmission de l'information sur les objets d'art visuel.

« Déjà les sociologues de la culture, comme A. Moles, ont placé les galeries d'art au centre de la diffusion des oeuvres d'art visuel dans nos sociétés. C'est l'évidence. Une évidence que chacun sentira pleinement en se reportant à son expérience personnelle, en Amérique du Nord comme en Europe. Par le nombre, la variété d'orientations, la proximité de divers milieux sociaux, la galerie d'art est le premier moyen de communication entre les artistes et la société. Dynamiquement d'ailleurs, la galerie d'art assiste les premières étapes de la création et de la communication. Elle devient l'arène ou le laboratoire où s'échafaudent et se confrontent, au coeur du spectateur humain, toutes les hypothèses, fécondes ou non, de la créativité artistique, qui a besoin d'une rétroaction pour se développer pleinement. La galerie d'art est, avec le musée, le seul lieu où peut se réaliser par les masses, un contact direct, continu et multiple, avec les processus de l'art qui se transforment sans cesse. »

Fernande SAINT-MARTIN,
« La galerie d'art aujourd'hui »,
dans : *Québec 74*, catalogue,
Foire de Bâle 1974, p. 4

La seule « démocratisation » repérable serait celle du « multiple », dont je dis par ailleurs les réserves qu'il m'inspire. Lorsqu'on y regarde de plus près, cette « démocratisation »-là ressemble comme une soeur jumelle à la « démocratisation » de l'enseignement ; d'une part elle ne dépasse guère les limites des classes moyennes et de la petite bourgeoisie, d'autre part elle implique de nombreux cloisonnements socioculturels inavoués et perpétue l'existence de paliers hiérarchiques (les niveaux « supérieurs » restant réservés à une minorité de privilégiés, seuls les niveaux intermédiaires voyant s'élargir de façon toute relative leur clientèle). Nous ne sommes pas loin des abus de langages qui font le premier ministre libéral de la province se dire « social-démocrate » au nom de deux ou trois réformes sociales hybrides. L'idéologie moderniste en arts plastiques relève désormais du même style que les discours officiels des politiciens : genre convenu, où les fleurs de rhétorique les moins honnêtes tiennent lieu de pensée. A côté de la raison dialectique et de la pensée critique, il y a toujours le *discours aveugle* de l'idéologie. Il faut l'écouter, car il nous parle à mots couverts des masques du pouvoir, de ses jeux de coulisses et de ses déplacements d'intérêts.

11

C'est au mois d'août 1974 que je découvre, avec un peu de retard, l'intéressant texte de Pierre Vallières, dans *Le Devoir* du 1ᵉʳ juin, intitulé « Quand l'individualisme des artistes aura-t-il une fin? ». (J'avais cru devoir retirer ma contribution quotidienne au journal de Claude Ryan, mais les remords de ma conscience professionnelle m'ont conduit devant les microfilms d'une bibliothèque où la lecture de cet article m'a ébranlé : si Vallières, comme critique d'art, ne m'a que rarement convaincu — au point que j'ai un jour brocardé dans ma chronique de *Hobo-Québec* son enthousiasme pour Robert Gauthier — , comme sociologue du monde artistique il sait retrouver l'acuité de jugement qui a fait la force de ses écrits politiques!).

Que nous dit-il? Que les artistes québécois d'aujourd'hui sont d'indignes successeurs de l'engagement automatiste. Son cinglant réquisitoire énumère les tares dont la plupart d'entre eux donnent à présent le triste spectacle : individualisme, élitisme, apolitisme, parasitisme et sectarisme. Passons en revue. Individualisme : chacun n'a d'autre souci que ses ambitions, sa carrière, son succès, la primauté de son style, les médisances sur les concurrents, la méfiance vis-à-vis les organisations collectives et les actions communautaires, l'indifférence face aux problèmes autres que les siens propres. Élitisme : nos artistes, jeunes ou pas, contestataires ou pas, perpétuent sans trop s'en inquiéter l'image la plus traditionnelle de *l'art* et de son créateur, être hors-classe auquel un statut privilégié et des subsides sans équivalents seraient *dus,* sans qu'aucun compte soit tenu des besoins du peuple, l'invocation de la liberté créatrice et de ses mystères devant suffire à justifier un véritable mécénat social auquel en retour aucune socialisa-

tion vraie de l'art ne viendrait répondre. Apolitisme: aucun engagement dans les organisations progressistes ne paraît nécessaire aux artistes, qui ne cachent pas leur scepticisme politique (parfois masqué sous un indépendantisme de bon aloi et un révolutionnarisme utopique, verbal et sans conséquences), le tout s'accompagnant dans les cas les plus graves d'un véritable dédain supérieur face à l'homme du commun, ignare et dénué de goût. Parasitisme: le résultat de tout ceci est en effet que nos peintres et sculpteurs s'installent dans leur état d'«assisté social d'élite», asociaux dans leur conduite effective, satisfaits de vivre dans la mendicité noble et prestigieuse que leur concède l'idéologie de l'«artiste maudit» revue et corrigée à la sauce techno-bureaucratique. Sectarisme enfin: la vérité, bien protégée par ces multiples oeillères, appartient donc à chacun, qui s'en targue avec bonne conscience, ce qui n'a pas pour moindre effet de multiplier les côteries, l'esprit de caste, les luttes byzantines entre clans et entre modes, les perpétuelles dissensions dans les associations d'artistes, etc.

Je n'ai pas la verve de Vallières, et je ne peux mieux faire que de renvoyer mon lecteur aux extraits de son texte ci-contre. Sans nommer personne, il brosse un portrait à vif, dans lequel il faut espérer que plus d'un saura se reconnaître. Si ces phrases ne marquent pas profondément nombre d'artistes et ne font pas date dans leur vie, c'est à désespérer. Il faudrait croire alors que l'*aliénation culturelle* est l'une des pires réussites de l'idéologie dominante lorsqu'il s'agit de détourner et de dénaturer les projets libertaires et les volontés d'engagement. Le fait que les artistes vivent en vase clos, repliés sur leurs ambitions au génie (le plus souvent névrotiques), aurait dans ce cas définitivement balayé les espérances d'un monde meilleur dont, pourtant, la production culturelle pourrait se faire le porte-parole et le défenseur actif.

DE L'ARTISTE
COMME ANTI-SOCIAL DANGEREUX

«(...) Pour peu que l'on fréquente le milieu des peintres et des sculpteurs du Québec, l'on se rend vite compte que la très grande majorité d'entre eux sont individualistes et que cet individualisme commun s'exprime, plus souvent qu'autrement, par un souverain mépris de la politique (tant nationale qu'étrangère), de l'engagement social, de la masse «inculte et incurieuse» des Québécois, et finalement des autres artistes se consacrant à des disciplines similaires.

«(...) Il arrive que des hommes s'unissent collectivement pour changer la société et, à travers cette transformation sociale, changer la qualité de la vie de tout un chacun. Le peintre et le sculpteur québécois ne sont pas naturellement portés à ce type de solidarité active. Comme la masse des Québécois, ils jettent un regard méprisant sur l'action politique et sociale. Ils croient pouvoir se dispenser d'être aussi des citoyens, responsables au même titre que tout autre du progrès ou de la régression de la société dont ils font partie.

«Misant, consciemment ou non, sur le mythe qui enveloppe son travail, le peintre ou le sculpteur se croit dispensé *de facto* de toute responsabilité collective. Les exceptions sont si rarissimes que l'on peut objectivement parler du milieu des

arts visuels comme d'un milieu essentiellement apolitique et asocial.

« (...) La guerre des subventions et de bourses permet aux gouvernements de diviser pour mieux régner. Incapables de s'unir et de mettre en commun leurs énergies et leurs talents, la majorité des artistes québécois font reposer leur création sur la mesure d'assistance sociale qu'ils reçoivent du Conseil des arts ou du Ministère des Affaires culturelles. Cette assistance épisodique et arbitraire, bien qu'insuffisante, les convainct malgré tout de leur statut de « privilégiés », d'élites de la société.

« Les ménagères, les chauffeurs de taxi, les serveuses de restaurant, etc., n'ont droit, eux, à aucune « bourse » de travail. Le gouvernement subventionne l'industrie, le chômage... et l'art. Il ne subventionne pas les emplois prolétaires sous-payés et pourtant essentiels. L'art est subventionné parce qu'il est élitiste, non parce qu'il est oeuvre de création et de libération.

« L'artiste croit avoir droit à l'aide de l'État, non pas parce qu'il est impliqué dans une action collective de transformation sociale et culturelle, mais parce que son statut professionnel d'artiste l'autorise à exiger cette aide en tant qu'élite établie de la société.

« L'écrivain gagne souvent sa vie par le journalisme ou la traduction. Le peintre et le sculpteur enseignent parfois, mais cet enseignement, dans la plupart des cas, sert à perpétuer leur style. Mais

la majorité des créateurs en arts visuels veulent vivre uniquement de leur création car tout autre emploi, disent-ils, les empêche de donner le meilleur d'eux-mêmes à leur oeuvre. Cette revendication à l'autosuffisance se pervertit cependant dans la mendicité perpétuelle. Et bien souvent, l'autosuffisance financière veut s'établir sur l'autosuffisance tout court, c'est-à-dire l'apolitisme et l'indifférence à la société.

« Par son individualisme, l'artiste contribue lui-même, en fin de compte, à la dévalorisation de l'activité artistique et à l'aboutissement du morceau le plus reluisant de celle-ci à la froideur vide des musées internationaux ou encore à la spéculation des encans et des foires réservés aux collectionneurs. L'art s'enligne ainsi sur le type de développement défini et organisé par les Rockefeller du monde, au lieu de constituer dans la société un moyen privilégié d'émancipation et de progrès collectifs. Indépendamment de la qualité esthétique de leurs oeuvres, les artistes avalisent ce qu'au fond d'eux-mêmes ils refusent: l'exploitation et l'obscurantisme. Leur élitisme de commande les range malheureusement du côté des riches et des profiteurs. Au Québec, leur inconscience sociale et leur apolitisme servent le statu quo. »

Pierre VALLIÈRES,
« Quand l'individualisme des artistes aura-t-il une fin ? »
in: *Le Devoir*, samedi 1er juin 1974.

12

Tout le long de ce livre, il est fait allusion au lien entre pensée et arts plastiques. De quel spiritualisme s'agit-il là? Des remarques faites en passant n'ont-elles pas au contraire suggéré que l'art n'avait aucune valeur de langage mais de plaisir, aucune valeur de signe mais de symbolisme? Où peut bien se situer dans ce cas la pensée? Serait-ce un masque pour une quelconque conception dogmatique de la «ligne juste»? Certaines précisions peuvent à ce sujet être utiles.

Premièrement, loin de moi la thèse selon laquelle les oeuvres d'art visuelles exprimeraient des idées: elles évoquent, et elles évoquent plusieurs sortes de choses (des sentiments, des postures, des états, des dynamismes, des idées, des plaisirs, etc.). Elles peuvent même n'évoquer que leur propre existence artistique. Dans tous ces cas, j'ai pu moi-même me laisser aller à parler parfois de signe et de signification: mais c'était dans une acception si vague qu'elle ne saurait autoriser une interprétation sémiologique. La *pensée* que j'invoque n'est donc pas le contenu dont l'oeuvre devrait être l'expression.

Elle n'est pas non plus la «ligne juste» d'une conception politique ou philosophique qui devrait déterminer de façon mécanique les options du producteur artistique (genre: «il faut peindre selon les canons du réalisme classique des scènes exaltant la grandeur des ouvriers parce que les ouvriers d'une part comprennent mieux ce style-là et d'autre part ont besoin d'une image optimiste d'eux-même...»). Le défaut de ce discours — celui de certain «réalisme socialiste» — étant précisément, dans la quasi-totalité des cas, de *manquer de pensée*.

Non, c'est plus simple que ça: il s'agirait plutôt d'un appel à la liberté face aux multiples influences, présupposés, préjugés, mythes, chemins tracés d'avance et fausses évi-

dences de d'idéologie ambiante dont trop d'artistes sont le jouet. Si le producteur culturel ne fait pas *au moins* cet effort critique, ce travail soutenu d'interrogation, cette recherche exigeante de compréhension, il verra les pensées toutes faites de l'époque penser pour lui: il croira que le laser est supérieur au bronze, il pensera que des boules serrées entre deux plaques *disent* l'individu prisonnier du système, il s'imaginera que ses gravures sont plus démocratiques que sa peinture, il soutiendra qu'il ne peut faire autrement que de limiter son activité à des expositions dans les galeries, bref *il ne saura pas ce qu'il fait.* Donc, il ne fera rien de bon — rien de bon pour la liberté, dont il sera d'ailleurs convaincu qu'il suffit d'être artiste pour la servir — comme si Niska servait la liberté!

13

Nulle part peut-être mieux que dans le monde des « beaux-arts » l'absence de pensée n'est-elle perceptible : ce qu'il y aurait eu de meilleur à sauvegarder de l'héritage de Borduas et du mouvement automatiste, à savoir justement cette nécessaire complémentarité entre pratique artistique et polémique idéologique, s'est totalement perdu. Il devrait pourtant être clair, aujourd'hui plus que jamais, qu'un artiste ne peut espérer progresser dans son travail sans être à la fois tiré et poussé par des exigences profondément pensées et fortement explicitées, qui seules lui éviteraient peut-être de suivre l'évolution des modes artistiques en vase clos et d'avancer sans direction ni signification particulière. Il est complètement illusoire de s'imaginer que les objets d'art ont une existence et un sens indépendants du contexte dans lequel ils sont, si l'on peut dire, annoncés. Leur producteur lui-même devrait être aveuglé par la marque profonde que laisse en elle le manque d'un projet puissamment pensé, par les ravages irréparables qu'y impriment les confusions théoriques, par les échos manifestes entre le projet, les idées, les discours, la pensée d'une part et les objets produits de l'autre. L'exemple de *Fusion des arts,* celui des Plasticiens, celui du groupe *Véhicule* sont pourtant assez éloquents : les oeuvres les plus prometteuses ne peuvent que s'enliser si elles ne sont pas soit soutenues soit au moins accompagnées par une recherche plus globale, capable d'en interroger radicalement les fonctions et les finalités et, partant, susceptible d'en intensifier, d'en prolonger et d'en diriger le devenir. Car, contrairement à ce qu'un certain formalisme reçu essaie trop souvent de faire admettre, l'art est loin d'être intrinsèquement révolutionnaire. Les seules révolutions auxquelles il peut en arriver par ses propres moyens sont les

DE L'ART
EN TANT QUE MARCHANDISE

« Les artistes ne sont plus des messagers magiques, mais des ordinateurs programmés pour synthétiser un produit déterminé par une demande synthétique. Les critiques ne sont plus des intermédiaires, mais les membres d'un cercle incestueux et auto-consacré s'adonnant à l'à-qui-mieux-mieux intramural.

« En fixant quelle mode pourra être mise en marché avec succès, le marchand d'art contemporain accomplit toutes les fonctions de l'artiste à l'exception de l'exécution. Faisant la promotion des produits sélectionnés, en un temps où il faut exposer ou dépérir, où il n'est possible d'exposer que via un marchand, où les expositions des musées sont tirées du stock des marchands, le négociant est le véritable découvreur, qui prend les véritables décisions quant à ce que le public verra ou non et quant à ce que le collectionneur achètera ou non — en un tel temps, celui qui espère comprendre pourquoi l'art est ce qu'il est doit cesser de penser dans les vieilles catégories d'artiste, de critique et de public, et accepter d'en changer pour: fabricant, marchand et investisseur. »

John CANADAY,
« The Art World Today: Manufacturers, Dealers and Investors »,
in: *The New York Times,* dim. 18 août 1974, p. D 19 (trad. L.-M. V.)

révolutions de salon des modes, des vagues et des vogues, qui n'ont de révolutionnaire que le nom. Trop de peintres se font de la novation révolutionnaire une idée semblable à celle que General Motors ou IBM peuvent s'en faire. Or «... un peintre n'est pas plus révolutionnaire pour avoir «révolutionné» la peinture, qu'un couturier comme Poiret pour avoir «révolutionné» la mode ou qu'un médecin pour avoir «révolutionné» la médecine» (Emmanuel Brel).

14

Ces notes sont-elles marxistes? Par bouts, elles en ont sans doute l'air, et plusieurs y verront une facilité ou un dogmatisme à bon compte. On ne se réfère pas au marxisme sans courir le danger de laisser un vocabulaire et une doctrine nous tenir lieu de pensée personnelle — là commencent les périls du dogmatisme. Combien de « marxistes » n'auraient, sans l'aide des idées toutes faites de la vulgate, rien à penser de tant soit peu *vivant*... j'espère bien ne pas en être là, mais ce n'est pas à moi d'en juger.

Ce que je me dois d'éclairer c'est ceci: je n'attends pas des artistes qu'ils soient automatiquement marxisants pour trouver qu'ils sont sur la bonne voie. Je réclame d'eux une *pensée engagée et forte,* et une production *fortement engagée et pensée.* Borduas ni Gauvreau n'étaient marxistes, alors que *Fusion des arts* a cru l'être, et pourtant aucune comparaison n'est possible: c'est dans l'automatisme que la pensée, la force et l'engagement sont manifestes. Il serait erroné de prétendre, dans une optique prescriptive du type de l'esthétique du réalisme socialiste, que seule une doctrine artistique et une orientation politique précises peuvent apporter à la pratique de l'artiste le sens et l'efficacité requis. Sur la base d'une *pensée* anarchiste, ou antipsychiatrique, ou structuraliste, ou personnaliste chrétienne, ou nationaliste, des pratiques pourraient certainement se constituer une assise suffisamment solide pour contribuer de façon marquante à l'approfondissement et au progrès du combat culturel et artistique contemporain. En marxiste, je tenterais d'y apporter un éclairage critique, mais ce serait en demeurant conscient que l'impact historique de ces courants peut être infiniment plus grand, dans une conjoncture donnée, que celui de telle chapelle marxisante sans pensée,

sans force ni engagement, — ça existe. Qu'on ne me fasse donc pas dire que tous nos peintres et sculpteurs seraient sauvés s'ils « marxisaient ». C'est à la force d'une pensée engagée que je veux faire appel. Si j'ajoute que, pour moi, le marxisme en est l'issue la plus positive, il ne faut pas confondre les deux étapes de ce propos. Pour dire gros, je tiens comme la plus accomplie l'alliance révolutionnaire *et* marxiste, mais je crois aussi qu'il vaut, à tout prendre, mieux être révolutionnaire et autre chose que marxiste que d'être « marxiste » mais autre chose que révolutionnaire — par exemple, arriviste petit-bourgeois, tout est possible... Ce qui fait cruellement défaut à nos artistes d'aujourd'hui, c'est l'esprit de révolution, c'est la *posture révolutionnaire,* c'est une « révolutionnarisation culturelle » de leur pratique capable de les faire sortir des illusions et des pièges où la méconnaissance du réel historique les enferme. La position de mouvement radical, dans la situation historique de crise sociale latente qui est la nôtre, doit se conquérir par un travail de formation, d'information, de lucidité : elle est la seule qui puisse éviter à la production culturelle de se faire le complice objectif des forces qui travaillent partout — de l'usine à l'école en passant par la famille et les loisirs — au maintien des rapports sociaux d'exploitation.

Le défaitisme social — « on n'y peut rien, on est toujours récupéré par le système, qu'est-ce qu'on peut faire d'autre, etc. » — rejoint ici l'individualisme à tendance intégratrice — « après tout mieux vaut réussir, ce qui compte c'est que je m'exprime, etc. » — et les deux marquent plus profondément qu'on ne le croit généralement les oeuvres nées dans cette atmosphère malsaine. Les productions plastiques d'un artiste ou d'une époque constituent un système ou une grille symbolique, un dispositif de pensée et un schéma matériel de *Weltanschauung :* la nullité de la conscience historique y laisse une cicatrice indélébile. Le symbolisme artistique de notre temps ne pourra pas longtemps cacher, sous les feux d'artifice de sa profuse diversité, la carence de vision d'ensemble progressive seule susceptible de lui conférer une validité sociale et culturelle profonde. Comment font tant de ces petits *arteurs* pour rester insensibles à la vacuité de leurs

singeries? (S'il faut être marxiste pour dire cela, ou encore si seul le marxisme peut nous conduire vers une meilleure issue, nous l'apprendrons à l'usage.)

15

Il y a peut-être trop de *diatribe* dans ce pamphlet: la critique négative a ses facilités elle aussi, et ses tentations. On se montre bon à peu de compte en appuyant (en apparence) sur une base inattaquable (toujours en apparence: ici, le marxisme) une démolition sans contre-partie positive: on a beau jeu, on ne se mouille pas... Je me refuse à en rester là. Sans rien renier de ce que j'ai écrit, je sens bien qu'un manque de dialectique — voire un manque d'honnêteté — s'y est insinué. La lecture du livre d'Antoni Tapiès (1) et celle d'un texte de Suzanne Joubert (2) me mettent en pleine face le défaut de ma cuirasse. Essayons d'aller plus loin.

En un sens, il est vrai que la pratique artistique peut souvent être considérée comme porteuse, en elle-même, d'une revendication libertaire et progressiste: elle peut l'être — et elle l'est la plupart du temps. Mais seulement: *subjectivement.* Pour l'artiste, pour tels de ses amis, pour l'intelligentsia, pour le petit public des expositions. C'est déjà quelque chose. Cette liberté-là, il ne s'agit pas de la nier mais de percevoir combien elle est faible et sujette à des falsifications par le monde de l'objectivité sociale, par le circuit marchand, par l'isolement de la micro-société culturelle. L'artiste d'aujourd'hui ne peut plus se croire agent de libération en poursuivant simplement la tâche de *progression artistique* dont les mouvements d'avant-garde du passé nous donnent l'exemple. Il lui faut sortir *en même temps* de l'engrenage idéologico-marchand qui programme la production artistique. Il lui faut *rompre le silence* et *changer de circuit.* On n'attend pas nécessairement de lui

(1) A. Tapiès, *La Pratique de l'Art,* Paris, Gallimard, 1974 (coll. Idées).
(2) S. Joubert, «Le Peintre québécois: combattant ou assisté social d'élite», dans *Maintenant,* no 137-8, juin-sept 74, pp. 42-43.

qu'il abandonne la création artistique pour la pratique politique directe, ni qu'il sacrifie tout le mouvement esthétique de son engagement pour produire une imagerie d'Épinal populiste et gauchiste, on tente seulement de lui faire saisir qu'il ne dédoublera pas sa vie au détriment de son oeuvre en s'engageant à la fois dans un processus de production esthétique *et* dans un processus de pensée, de communication et d'action sociale engagées : au contraire, *il la réunifira au profit de son oeuvre.* Car c'est à présent que la vie d'artiste est déchirée : dans sa solitude, son silence et sa passivité (sociales, idéologiques et marchandes), l'artiste objectivement *participe à contredire le sens de ce qu'il veut ou croit.* Tapiès n'a que trop raison de railler la nullité et l'indigence des soi-disant « réalismes » socialisants qui ont voulu se politiser en renonçant au dynamisme libérateur de la progression stylistique : ils ont perdu le sens dialectique qui permet de voir dans l'évolution de la production artistique d'authentiques révolutions culturelles et idéologiques qui reposent avant tout sur le travail *dans le matériau esthétique.* Et Suzanne Joubert n'a pas tort de prôner une réanimation et un *surcroît* de communication : mais elle ne voit pas assez que cela suppose chez l'artiste la conscience que la pensée, la parole et l'écriture de cette pensée, le dialogue théorique et l'engagement idéologique, ne sont pas une pratique séparée et extérieure à la création artistique mais sont, au contraire, l'une des assises et l'une des forces motrices qui conféreront à l'oeuvre son contexte et son orientation — sa *posture* et son *sens.* Car il ne s'agit pas de renoncer aux recherches dites (à tort) *formelles,* aux bouleversements du « langage plastique », aux changements stylistiques, aux découvertes et à l'improvisation : il faut seulement les réinscrire dans un mouvement d'engagement explicite, dans une dynamique (concrète et sociale) de pensée, sans lesquels ils ne pourront pas sortir du jeu de miroir aliénant que, peu à peu, l'art est devenu. L'artiste québécois engagé fera peut-être de « l'art conceptuel », du « body art », de « l'art pauvre », de « pop art », etc., mais il ne le fera pas seul, ni en silence, ni hors des courants actifs de notre combat idéologique. Il *prendra position* : son travail, on peut en être sûr, ne sera pas tout à fait le même. La

posture et les *significations* tiennent à peu de choses : dans telle galerie, on voit du « conceptuel » de droite, dans telle autre, ailleurs, il se fait vraiment du « conceptuel » de gauche. Il y a une justice immanente, grâce à laquelle ceux qui luttent intégralement, sur tous les plans et avec toute leur âme, tous leurs moyens, laissent des traces et des marques fortes et engagées/engageantes. Personne n'exigera alors que cette peinture « rejoigne le grand public » : on se contentera de lutter *avec* le peuple *et avec* cette peinture *pour qu'ils se rejoignent un jour*. Est-ce trop demander ? Peut-être, pour ceux qui se sont amputés eux-mêmes au point de s'imaginer que penser, parler, écrire, communiquer, dialoguer dans la culture et l'idéologie, théoriser leur travail, s'engager dans le mouvement social et politique, sont des *spécialités* qu'il n'y a pas lieu d'exiger chez l'artiste. Heureusement, penser, parler, écrire, réfléchir, nouer des liens, vivre ses solidarités, ça n'a rien d'une spécialité : qu'on soit médecin, avocat, ouvrier, professeur, paysan, écrivain, peintre, employé, technicien, chauffeur de taxi, n'importe quoi, on peut, on doit le faire — on le fait de toute façon, fût-ce par abstention. Il y a seulement que plus on le fait, et plus on le fait au service de la liberté, plus on est fort. Qu'on ne dise pas que c'est là une « critique négative » !

POSTURE

« Les mêmes signes, les mêmes modes d'ex-
pression qui manifestent aujourd'hui la posture de
subversion vont demain manifester celle de la cul-
ture, sitôt que celle-ci les aura homologués. Il
arrive quelquefois, et même souvent, que deux
productions d'art (et parfois dues au même auteur)
sont de forme très similaire et procèdent pourtant
de postures différentes, voire opposées. Or c'est
uniquement dans une production d'art la posture
dont elle procède qui lui donne sa signification.
Les oeuvres d'art sont affaire de mouvements de la
pensée, de postures prises par elle, et c'est à ce
niveau, et non à celui des formes qu'elles ont re-
vêtues, qu'il faut les regarder. »

Jean DUBUFFET,
Asphyxiante Culture,
Paris, J.-J. Pauvert, p. 114

16

Dans son texte déjà cité, Suzanne Joubert précise un
point d'histoire: il lui paraît que la référence souvent faite à
l'*engagement* de Borduas (par opposition à l'a-politisme de la
plupart des artistes d'aujourd'hui) est infondée. Les positions
de base du *Refus global* ne sont-elles pas l'anti-nationalisme,
le mondialisme, l'a-politisme et l'athéisme (1)? Ce point mérite
ici un commentaire, puisque j'ai cru pouvoir à plusieurs re-
prises invoquer le grand exemple de l'automatisme: ce dont
Borduas peut être crédité, c'est de l'élan conjoint d'une pensée,
d'un engagement et d'une oeuvre intensément dirigés dans un
sens progressiste et contestataire. Cela ne signifie pas que ses
positions idéologiques, surtout déplacées dans notre contexte
socio-historique actuel, puissent être telles quelles endossées
par ceux-là même qui s'y réfèrent. Mais dans un monde où
domine l'*abstention,* un engagement aussi intégral et aussi
subversif apparaît, quelles qu'en soit les faiblesses historiques,
comme tout à fait exemplaire. Si nos artistes d'aujourd'hui
pensaient aussi puissamment, se situaient aussi activement dans
les luttes sociales et culturelles, et ne faisaient — *mutatis
mutandis* — pas plus d'erreurs de contenu que n'en firent en leur
temps les automatistes, nous aurions bien matière à nous ré-
jouir! Il se pourrait fort que cela suppose en pratique une criti-
que sans merci des égarements idéologiques qui suivirent le *Re-
fus global* : cela ne change rien, au contraire!

(1) Comme le rappelle Michèle Lalonde dans le même no 137-8 de *Main-
tenant* (pp. 62-63). Pour une mise en situation et une critique marxiste de
Borduas et de l'automatisme, on se reportera à l'indispensable ouvrage de Barry
Lord, *The History of Painting in Canada; Toward a People's Art,* N C Press, Toronto,
1974, 253 pp. La critique des impérialismes culturels y est conduite de façon
extrêmement éclairante. Une traduction devrait paraître prochainement à Mont-
réal. Si tout artiste méditait les leçons de ce panorama historique, que d'erre-
ments pourraient être évités, et ce même si plusieurs jugements de l'auteur sont
passablement dogmatiques, même si de surcroît les exemples de « réalisme so-
cialiste » qu'il nous offre sont pour la plupart d'une attristante faiblesse.

Quel événement: la télévision de Radio-Canada programme une série de brefs documentaires sur les activités artistiques contemporaines du Québec! C'est si rare que c'en devient louable — situation grotesque. Laissons de côté les faiblesses de la série (publicité personnelle injustifiée pour Mme Anik Doussau, absence de toute présentation didactique et de toute information permettant de situer dans leurs contextes respectifs les artistes présentés, manque d'explications du choix de ces derniers). Ce qui fut révélateur, c'est l'*indigence de la pensée* dont la plupart des invités ont étalé sans pudeur l'accablant témoignage, tout particulièrement m'a-t-il semblé chez les peintres, graveurs et sculpteurs (mais un horaire irrégulier et les erreurs répétées de Radio-Canada dans ses programmes ne facilitaient rien). Chacun tombait dans le piège que lui tendait l'interviewer: parler de soi. Aucune analyse du contexte social, de la perspective historique, des alternatives esthétiques et de leur portée. Certains acteurs, chanteurs, mimes, musiciens, danseurs, paraissaient bien être conscients des divers enjeux que leurs pratiques comportent. Nos artistes plasticiens, eux, semblaient surtout heureux d'être eux-mêmes, de raconter des anecdotes sur leur travail; ils avaient comme un petit air flatté d'être là, ils n'avaient strictement rien à dire. On ose croire qu'ils ne sont pas «représentatifs» — on en doute. La pensée théorique, dont toute l'histoire de l'art démontre qu'elle fut, sous diverses formes, le support de la plupart des oeuvres puissantes et révolutionnaires, n'est pas à la mode chez nos jeunes artistes. La complaisance innocente et la satisfaction de soi — un soi imbu de la mythologie de l'*artiste* — ne permettant pas d'aller plus loin, on se prend à espérer que plusieurs des artistes que nous avons vus là se reconvertissent dans des activités où une pensée courte déçoit moins d'attentes.

18

Au moment où cette note est rédigée, la galerie *La Relève* n'est encore qu'un projet: une autre note en parlera après l'ouverture, car l'événement sera probablement révélateur. En attendant, il est permis de souligner l'intérêt et les limites du programme qui inspire *La Relève* (et dont les quotidiens du jeudi 29 août 1974 nous ont livré la teneur).

Les responsables de la nouvelle galerie du Carré Saint-Louis argumentent de la façon suivante. Les créateurs québécois, jeunes en particulier, n'ont pas trouvé une clientèle suffisante, alors que leur production est l'une des plus riches et des plus vivantes du monde francophone (pourquoi « du monde francophone », on se le demande). D'où vient cette situation injustifiée? Deux facteurs sont identifiés par les promoteurs de *La Relève:* premièrement, les galeries d'avant-garde (ou prétendues telles) sacrifient à des modes étrangères (anti-art, art minimal, art pauvre, « body art », art conceptuel) opposées à l'esprit de l'art québécois, ferment leurs portes aux jeunes artistes de chez nous et dégoûtent le public de s'intéresser aux arts plastiques qui sombrent dans l'ésotérisme de chapelle. Deuxièmement, les galeries commerciales établies préfèrent miser sur des valeurs sûres, des grands noms rentables, des artistes étrangers reconnus. Ces deux causes ayant pour résultat de décourager nos artistes, il est urgent qu'un travail de découverte et de promotion s'accomplisse, comparable à celui que les boîtes à chansons (avec leur prototype *Le Patriote*) ont en leur temps su accomplir pour la chanson. Un art de qualité, purement québécois, trouverait alors un public et une clientèle populaires plus étendus, assurant à un plus grand nombre de jeunes artistes (peintres, sculpteurs, graveurs, lissiers, photographes), la possibilité de s'épanouir et de produire.

Tel est le raisonnement. Il comporte des contradictions — en apparence du moins — dont la principale est celle-ci: comment se peut-il *à la fois,* que la situation des arts plastiques soit désastreuse (comme le disent les «analyses défaitistes» et les «constats d'échec»), ce domaine demeurant «en marge» pendant que «chaque année, des créateurs québécois abandonnent la partie», *et* qu'en même temps la production du Québec soit, d'autre part, «l'une des plus riches et des plus vivantes du monde francophone»? Il faut sans doute comprendre que les choses ne vont pas si mal quant au *potentiel* créateur, mais pourraient aller mieux quant au marché et à l'audience *effectifs* des arts plastiques. Seulement même ainsi cette idée reste insatisfaisante, car ce potentiel ne peut être jaugé (et évalué comme riche et vivant) qu'à certains signes tangibles dans lesquels déjà il se traduit et se manifeste. Or, qui nous dit que les formes et les conditions actuelles de manifestation de ce potentiel ne lui sont pas les plus adéquates possible *du point de vue artistique* — sinon du point de vue de la «clientèle québécoise et canadienne» invoquée? Par exemple, il n'est pas évident que le potentiel poétique, ou philosophique, ou mathématique, du Québec ait intérêt à se réaliser dans les mêmes formes que la chanson: peu de poètes, de philosophes ou de mathématiciens voudraient trouver «une clientèle capable de les faire vivre» au sens où la chanson l'a — plutôt moins que plus — trouvée; presque tous vivent d'un «second métier» en rapport direct avec leur pratique et considèrent que leur liberté est à ce prix. Il faudrait donc que l'on nous démontre en quoi la situation actuelle, qui permet l'existence d'une pratique artistique «l'une des plus riches et des plus vivantes etc.», est inférieure à celle que créerait l'ouverture d'un marché populaire (lire: petit-bourgeois) plus large, d'ailleurs comparable à celui de l'artisanat plutôt qu'à celui des boîtes à chanson — à moins que ce ne soit le même. La *dépendance* de l'artiste serait peut-être moindre, mais il n'est pas impossible non plus de penser qu'elle risquerait d'être plus grande: les promoteurs de *La Relève* ne semblent pas s'être interrogés là-dessus. Il est évident que les arts plastiques d'aujourd'hui n'ont plus de public. Mais ce n'est pas

ART
IN THE CORPORATE ENVIRONMENT (*)

« Chez nous, l'intérêt des hommes d'affaires et des grandes sociétés industrielles ainsi que des banques s'accroit de plus en plus face au marché de l'art. D'ailleurs, un conseil permanent d'hommes d'affaires ayant pour mission d'encourager et de coordonner la participation des milieux industriels et financiers au financement de la vie artistique canadienne, sera formé sous peu. Cette décision extraordinaire fait suite à une conférence tenue à Ottawa le 6 juin dernier et qui réunissait 45 représentants de grandes entreprises canadiennes dans les secteurs de la finance, de la fabrication, de l'extraction et des services. »

Gilles TOUPIN,
« Forte spéculation sur les
oeuvres d'art »,
in : *La Presse,* mardi 2 juillet '74

(*) Je me permets d'emprunter le titre d'une mémorable brochure de la galerie Marlborough, qui illustre mieux que tout discours la collusion entre l'art « abstrait » et la nouvelle bourgeoisie.

en leur trouvant un marché élargi qu'on leur en donnera un capable de leur communiquer une vigueur progressiste : c'est en re-socialisant du dedans, dans ses thèmes et dans ses matériaux, la pratique artistique ; c'est en associant les formes et les structures esthétiques à des courants de pensée et d'action intimement liés aux forces déterminantes de notre devenir historique ; c'est en sortant définitivement des circuits marchands et spéculatifs, avec l'idéologie de la signature et du nom, de la possession et du prestige, qu'ils supposent. Une nouvelle saisie (et de nouveaux modes d'action) du statut d'*artiste* est impliquée par ces solutions : car si l'on perpétue les vielles croyances sur le sujet créateur, sur la personnalité émotive et instinctive de l'artiste, sur l'expression, le style et la valeur des oeuvres, sur la chaleur et le mystère poétique de l'art (tout ceci étant, justement, inhérent à l'esprit « boîte à chanson »), on ne changera pas grand'chose à l'inutilité et au conservatisme *de fait* des « beaux-arts » — vanité et conformisme qui sont le véritable marasme dont crève l'art.

Enfin on ne peut taire les craintes qu'inspirent les relents « nationaleux », voire xénophobes, du texte de *La Relève*. Deux causes y sont identifiées pour le malaise actuel : les modes *étrangères* dans le secteur de l'avant-garde, les artistes *étrangers* connus dans celui du commerce traditionnel. Une allusion est même faite à on ne sait quel « esprit de la race » : « la sensibilité, moins intellectuelle et plus instinctive, des créateurs du Québec » — il ne serait que trop facile d'énumérer ici des dizaines d'artistes dont le caractère québécois se trouve directement contesté par cette opinion irrationnelle. Cet arrière-plan de *ressentiment* colore tout le propos de *La Relève*. Et sur le ressentiment, on ne construit rien de bon.

19

Comme je l'annonçais au début de la note précédente, *La Relève* n'a pas ouvert ses portes sans certains remous qu'il est intéressant de suivre. Tout d'abord, il devient aujourd'hui, après l'exposition de groupe qui a inauguré les activités de *La Relève,* évident que la plume de Pierre Vallières remplit là une fonction essentiellement publicitaire : grâce à ses textes, cette galerie a fait parler d'elle sans qu'on regarde de trop près les oeuvres qu'elle expose. C'est une sorte de tour de force. Le ton enthousiaste et les projets impressionnants tiennent lieu de pensée à ses promoteurs : à tel point que, même avec sous les yeux la production de l'écurie-maison, presque personne ne s'est scandalisé de voir une arrière-garde baptisée *Relève.*

L'art que nous offrait cette soi-disant relève est en effet passé inaperçu dans tout ce battage. Ni trop conservateur, ni trop révolutionnaire, c'est un art *centriste.* Pluralisme, sérieux, talent quasi artisanal, chaleur, expressionnisme, toute une ambiance *modérée* se trouve là illustrée : pas de révolte, pas d'excès, pas de brutalité, pas de prises de position (plastiques ou autres) trop nettes, pas de sensations fortes ni de sentiments violents. Cet art repose sur des acquis techniques relativement récents mais déjà bien établis, mais au service d'un style « lyrique, intime, avec une touche d'ironie » (Vallières, cité par G. Bogardi dans le *Montreal Star* du 28 septembre 1974). Ah, quels mots dans la bouche de monsieur Pierre Vallières : « lyrique, intime, avec une touche d'ironie » ! L'idéalisme, le subjectivisme, le personnalisme, le lyrisme, l'intimisme, Vallières cependant évite d'en trop parler. Il préfère accuser les autres de « jaunisme » et faire pudiquement silence sur le *contenu* de *La Relève,* dont il est plus facile de vanter la démarche et le projet en termes vagues et sans appel.

Tous ceux qui ont lu dans *La Presse* la critique de Claude de Guise ont dû se douter que Vallières y répondrait : des gens qui veulent faire parler d'eux et qui lancent une entreprise sous le signe du dévouement à une cause mal définie ne peuvent laisser passer le scepticisme et les reproches sans s'insurger. Ceci vaut d'être observé : le « jaunisme » de Vallières dépasse en effet de loin celui de Claude de Guise. Car dans la critique de *La Presse* il n'y avait pas d'allusions imprécises : que Louis Charpentier fut l'un des leaders des anti-occupants à l'E.B.A.M. 68 n'a rien d'une insinuation sournoise, c'est un fait — sinon qu'on le démente. Que le calendrier d'exposition de *La Relève* soit « presque entièrement prévu jusqu'en octobre 1975 » était aussi un fait. Vallières dénonce les préjugés, les faussetés, le libelle, les mesquineries assez basses, les attaques personnelles, les persiflages de commère en mal de règlement de compte : d'exemples, point, et pour cause, sinon une phrase sur l'art naïf interprétée à contre-sens. Chez Vallières lui-même, par contre, quelle sale humeur, quelle méchanceté gratuite. Il fonctionne sur le modèle du héros pur et dur ; il se drape dans sa tolérance : on *peut* me critiquer, *mais* pas comme ça ! Comment, alors ? Soyons sûrs que toute critique négative publiée en français dans un journal de quelque audience aura droit à une réponse hargneuse de Vallières — réponse dans laquelle, comme toujours, il parlera de tout — ses bonnes intentions, son honnêteté, la générosité des projets de *La Relève* — mais pas des caractères *esthétiques* des oeuvres exposées par sa galerie, car ceci est à peu près indéfendable et il le sait plus ou moins.

Une dernière chose — sans doute mon « jaunisme » : *La Relève* se vante de se passer de subventions et de reposer sur l'auto-financement. Elle ne répand pas trop une brochure où le dernier feuillet — détachable et imprimé en petits caractères — se lit comme suit, sous le titre *BCN* : « L'appui financier qu'a apporté la Banque Canadienne Nationale à la réalisation de cette présentation des artistes de la galerie La Relève démontre que la BCN, loin de se cantonner dans les transactions bancaires, ouvre sur les autres manifestations de l'activité humaine un regard bienveillant. » Le montant et la nature

LES TRAVAILLEURS
SONT
DES ARTISTES

« L'avant-garde, elle est mise en place par la stratégie de l'institution : récupérée d'avance. Un art autre, c'est sans doute un art qui opère une révolution formelle dans son « domaine » mais c'est aussi un art qui sort de son ghetto, qui transgresse son concept, qui refuse son institutionnalisation : une pratique utopique et joyeuse qui bouleverse la production et la consommation réglées par l'idéologie. Ne dites pas que les artistes sont des travailleurs comme les autres, dites que les travailleurs sont des artistes comme les autres ; une belle grève, c'est une oeuvre d'art aussi, une oeuvre d'un art qui revient à sa source, vraiment populaire. »

Mikel DUFRENNE,
Art et Politique,
Coll. 10/18, n° 889,
Union Générale d'Éditions

exacte de cette bienveillance sont, naturellement, laissés à notre imagination...

En somme, le principal attrait de *La Relève* aura été de nous montrer le talent de polémiste de Pierre Vallières : pris entre la BCN et l'esthétique «années 50» des oeuvres — deux choses dont il ne doit pas parler —, il réussit à plaider sa cause et à imposer son entreprise, qui apparaît comme une aventure socialement progressiste et artistiquement novatrice. Il resterait à comparer, par exemple, les prix des oeuvres à *La Relève* et à la Galerie Georges Dor, de Longueuil, qui s'est donné un peu les mêmes buts. Les choses deviendraient plus claires. Mais Vallières ne parle pas de prix... Ah, les plaisirs du «jaunisme» !

20

La petite société des artistes, en particulier chez les jeunes et les étudiants en arts plastiques, ainsi que dans les petits groupes avant-gardistes, présente un trait assez remarquable: l'anti-sérieux. Le cynisme, l'ironie, l'insouciance, la légèreté des jugements, l'humour de clan, le scepticisme, y sont des attitudes assez bien vues. «C'est l'fun» est l'une des appréciations les plus structurées et les plus élaborées théoriquement qu'on y rencontre avec «c'est ben platt'» et «c'est ben kétaine» pour contre-partie. La réflexion cohérente n'y est guère prisée: ça fait vieux jeu, doctoral, pontifiant, «ça mène à quoi?», c'est ennuyant. Le lieu commun selon lequel le Québécois en général et l'artiste en particulier ne seraient pas doués pour le langage et la théorie vient à point renforcer cette commode abstention: puisqu'on a esquivé d'avoir à s'exprimer, à quoi bon penser un peu à ce qu'on va dire? Les meilleurs échappent bien sûr à cette facilité: mais chez les parasites nombreux qui gravitent dans ce monde restreint, c'est une mode si envahissante qu'elle déteint par une sorte de contagion et affecte tout le milieu. Lire tombe aussi sous le coup d'une sorte d'interdit: l'histoire de l'art, la critique, l'esthétique, la sociologie, la psychologie, la politique, qui nourriraient le dynamisme et la construction d'une pratique enracinée et orientée, sont ainsi méconnues ou négligées. Les livres, c'est plat, c'est ennuyant... A peine si l'on parcourt quelques revues. Si l'on est obligé d'écrire — pour se présenter, pour attaquer, pour se défendre — c'est quelques pages, vite faites. Le *Refus global* est si loin... Et puis, l'artiste est un intuitif, un bûcheron, un manuel, une sensibilité, un peu sauvage, fantaisiste, mal dégrossi, trop émotif, c'est bien connu, voyons! De tels mythes ont la peau dure. Ils durent. Ils *servent*. L'anti-sérieux, la

bohème, l'asocialité, le non-engagement, voire l'inculture, c'est un folklore qui ne dérange pas : c'est même *décoratif,* en tout cas *amusant.*

21

> « Toute cette recherche nous a appris que le geste d'inventer pour le plaisir est libérateur dans l'immédiat pour celui qui le fait et nous trouvons révoltant que les conditions sociales ne permettent pas qu'il soit possible pour tous. »
>
> *Les Patenteux du Québec,*
> Introduction, p. 12

Le problème de l'art populaire est à l'ordre du jour. Dans la mesure, en effet, où il est devenu certain pour beaucoup que la pratique esthétique « officielle » (celle des écoles de beaux-arts, des histoires de l'art, des musées comme des galeries d'avant-garde, des revues luxueuses, etc.) avait perdu tout lien vivant avec les masses et avec leurs valeurs historiques, il était naturel de chercher si le peuple lui-même ne nous donnait pas des exemples d'une production enracinée dans sa vérité. Un essai théorique (Mikel Dufrenne, *Art et Politique,* coll. 10/18, n° 889), un album de photos et de documents (Louise de Grosbois, Raymonde Lamothe et Lise Nantel, *Les Patenteux du Québec,* Éd. Parti Pris) et une exposition (Arts populaires du Québec, au musée McCord) viennent à point illustrer ces questions.

La thèse de M. Dufrenne est simple en son fond: au nom de l'esprit de justice qui anime tout projet révolutionnaire, il faut travailler partout à *l'éclatement des institutions,* synonymes de sclérose, lieux de l'idéologie dominante. L'art en tant qu'institution, la politique en tant qu'institution, il faut qu'un nouvel esprit d'utopie, de désir et de fête les détruise et retrouve ailleurs, hors des normes et des séparations, loin des jugements de valeur et des hiérarchies, de nouvelles pratiques subversives

et libératrices. L'art actuel est malade : abstrait, hyper-réflexif, intellectualiste, il est au surplus réduit au rang d'un simple signe de prestige social pour ceux qui le comprennent et le possèdent. La sortie de cette impasse se fera par l'invention d'une contre-pratique populaire dans laquelle l'art mourra comme forme institutionnelle séparée pour resurgir en tant que pratique esthétique totale de l'action collective : il faut que « l'art se transforme assez pour s'insinuer partout », dans le décor des jours, par une esthétisation de la politique, l'art se trouvant fondu dans la vie quotidienne. Auto-gestion de la beauté, invention permanente d'un contre-art remis entre les mains des non-artistes, travail et jeu réunis, désir et fête. La pensée politique de M. Dufrenne semble fumeuse, les analyses socio-esthétiques sont riches, le livre en fin de compte est dense mais ambigu, souvent éclectique, à la fois humaniste et naturaliste, plus utopiste et anarchiste que marxiste (même si l'auteur fait des prouesses pour nous convaincre que son mot-clé, « utopie », veut dire « révolution » mieux encore que le mot « révolution » lui-même). *Art et Politique* éclaire pourtant plusieurs aspects d'un débat encore confus et trop peu discuté. L'un de ses éléments les plus sains me paraît en tout cas d'en appeler à une radicale *conversion du goût* : l'esthétique, par une sorte de « long détournement de sens », est peu à peu devenue si intrinsèquement élitiste qu'un populisme extrême peut y être momentanément salutaire comme antidote. Nous avons à revirer de bord notre conscience artistique : retrouver la joie du bricolage, le plaisir de la décoration, les peinturlurages exubérants, la beauté quotidienne, la liberté inventive, l'absence de prétentions et de profondeur, le sens de la jouissance, le courage de s'exprimer sans crainte d'être jugé par les savants et les riches — toutes choses qui sont magnifiquement illustrées par le nouvel album *Les Patenteux du Québec.*

La base du matériel qu'il nous présente se constitue de décorations de parterre mais comprend aussi des girouettes, un cirque miniature, des objets décoratifs d'intérieur, etc. Contrairement à ce qui arrive dans une *exposition* (comme celle du musée McCord) figeant, isolant dans les dispositions froides et solennelles de ses vitrines des choses mortes et classifiées,

ici la plupart des objets sont présentés dans leur cadre vivant. On en perçoit la vraie place et le rôle effectif, au milieu des maisons, des jardins et des gens. Pratique du temps libre et de la fantaisie, la production des patenteux tranche par son inventivité sur les stéréotypes industriels de la société urbaine, dont elle sait d'ailleurs récupérer et détourner les produits. Elle tranche aussi sur les « arts » en ceci que, pour les patenteux, la beauté et la réussite se mesurent surtout à la joie et au plaisir quotidien que procurent la réalisation des « patentes » et leur perception dans l'environnement immédiat où elles prennent place. Comme le disent les auteurs (?) de l'album dans leur sympathique introduction, il ne s'agit plus ici de juger et il faut écarter tous les critères d'appréciation légués par la culture : « toute cette production exige qu'on y participe et qu'on y adhère » (ce qui est vrai de la plupart des manifestations festives populaires : noce, carnaval, etc.).

Incontestablement, les mérites et l'intérêt de cet « art populaire » sont merveilleusement bien mis en valeur par le travail des « chasseurs de parterre » qui nous offrent aujourd'hui, avec leur album, une occasion unique d'entrer en contact avec une production vouée à la dispersion, à la discrétion et à l'anonymat. Par contre, ses difficultés, ses contradictions et ses limites sont entièrement passées sous silence. M. Dufrenne, dans son livre déjà cité, a bien vu au passage les principaux obstacles lorsqu'il remarque que l'art n'est *populaire* que « s'il ne se laisse pas apprivoiser par les conventions et contraindre par les codes, s'il est naturel, c'est-à-dire spontané et joyeux, s'il se laisse inspirer par le délire. Car c'est le peuple aujourd'hui qui est capable de cette spontanéité délirante, qui peut inventer un art sauvage. A condition toutefois de résister à l'aliénation qui toujours le menace, et aussi à condition d'acquérir du métier : que le jeu soit aussi travail » (*Art et Politique*, p. 252). L'aliénation idéologique peut en effet transformer tout le dynamisme de la créativité et de l'imagination populaires en un véhicule d'acceptation et de crédulité : ainsi, dans *Les Patenteux du Québec,* que de crucifix, que de vierges à l'enfant, que d'uniformes, que de scènes de village ou de travail, que d'oiseaux aux ailes fermées, dans lesquels c'est tou-

jours la clôture du désir, l'approbation de la vie présente et l'écrasement de la liberté qui pointent malgré le « charme » ! Les *conventions* et les *codes* qui règnent ici ne sont, sans doute, plus ceux de la culture et de l'art, mais ne sont-ils pas tout autant — au plan du contenu et de la *posture* — des chaînes qui entravent la libération ? Or l'aliénation idéologique appelle selon nous la déconstruction, la lutte, la dénonciation, la critique. L'art brut ou les création populaires ont la vertu particulière de nous rappeler l'arbitraire (socialement motivé) des règles du goût ou des conventions culturelles et de remettre en cause la division du travail ou les fonctions sociales (marchande entre autres) de l'art. C'est bien là, en soi, une intervention *politique* de première importance. Mais l'art populaire n'est pas encore un art de lutte et de liberté : sous le rapport du sens, il charrie les manques, les refoulements, les répressions, les illusions où se reconnaissent trop d'aliénations psychologiques collectives. L'art populaire est parfois un art de la réconciliation, de la distraction, de l'intégration et de la passivité. Il serait dangereux d'en faire, par une sorte d'esthétisme à rebours et d'ouvriérisme kitsch, une fausse panacée, sans voir que sa situation actuelle est nécessairement surdéterminée par des contradictions sociales et idéologiques profondes.

On devrait plutôt envisager des rapports dialectiques entre les formes populaires d'expression et la conscience critique politisée, de même qu'on recherche l'établissement de liens entre les luttes réformistes des travailleurs et les objectifs révolutionnaires des militants. On attendra donc de l'artiste progressiste qu'il se rapproche des manifestations populaires de créativité et s'y associe partout où c'est possible, mais en y joignant un potentiel de critique et de lutte qui leur fait défaut. A coup sûr, l'art populaire est un terrain privilégié, il nous fournit des lieux, des formes et des modèles d'action qui peuvent orienter l'indispensable *sortie* des institutions culturelles et de leurs normes de classe inavouées. Plus, il nous rappelle que les travailleurs seront les *agents* principaux de la pratique culturelle libérée que nous voulons. Mais il se pourrait que revienne aux artistes engagés d'être un ferment ou une avant-garde active et consciente, armée théoriquement, apte à radicaliser

par son apport les options de la pratique artistique populaire, à les situer dans le sens de la lutte pour une libération collective. Nous avons d'un côté des patentes populaires aux objectifs limités, de l'autre un art d'avant-garde vicié par sa clôture socio-culturelle bourgeoise. Il nous faudrait des patentes populaires de lutte et d'avant-garde (au sens politique de cette expression). Ce n'est pas impossible. Ça s'en vient, si nous le voulons.

CONCLUSION

« Emplissez-vous des souffles de votre temps, et
l'oeuvre viendra. »

J. W. VON GOETHE

Ces notes nous laissent-elles aussi désarmés que nous
l'étions auparavant face à la question cruciale : « Que faire ? »
Je ne prétends pas dire aux artistes ce qu'ils doivent créer :
si je le savais, je le ferais. Mais on peut dégager certaines
directions qui s'offrent à leur initiative productrice. On peut
mieux évaluer ce qu'il ne faut sûrement pas, ou plus, entre-
prendre, et ce qui, peut-être, redonnerait à la « vocation » de
l'artiste un peu de l'efficacité sociale et culturelle qu'elle a déjà
exercée.

En premier lieu, un impératif catégorique ressort bien clai-
rement de l'observation des diverses pratiques artistiques dans le
contexte historique de crise qu'engendrent l'oppression impéria-
liste et l'oppression nationale qui chez nous la surdéterminent.
Si l'artiste veut remplir le rôle progressiste qui consiste à
transmettre dans une production plastique, à la fois en un
reflet et en un projet, les forces porteuses du sens du présent
et des chances de l'avenir, il lui faut tout ensemble échapper
aux mécanismes désamorçants des multiples formes *instituées*
de la « vie artistique », assurer à son activité un fondement
de *pensée* engagé et radical, et établir avec les *masses* populaires
des liens nouveaux. Les jérémiades de génies méconnus, les
pitreries et les grimaces de coterie, les ésotérismes de boutique,
l'imitation des modes extrémistes du grand voisin étatsunien,
la médiocrité intellectuelle et l'inculture, les tentations faciles
de l'artisanat et de la beauté « équilibrée », tous ces traits de
la « scène artistique » montréalaise — et quelques autres que

nous avons eu l'occasion de détailler au cours de ces pages — ont assez démontré leur pitoyable nullité pour qu'un sursaut s'impose à tous ceux qui ne voudraient plus continuer à produire par habitude des oeuvres auxquelles ils ne voient pas eux-mêmes le moindre sens satisfaisant.

Il faudrait d'abord abandonner enfin, et résolument, toute envie ou tendance à s'insérer le plus vite possible dans les structures institutionnelles du monde de l'art : revues, galeries, musées, expositions, vernissages, subventions, etc. ne sont pas intrinsèquement pervers et mauvais, mais leur rôle social et historique n'est absolument pas neutre dans notre conjoncture. Au stade actuel du « modernisme » et de la société de consommation dirigée, ils sont devenus des instruments de récupération et d'édulcoration. Avant de se promener de l'un à l'autre avec ses oeuvres sous le bras, on devrait se demander sérieusement à quoi ça sert et ce qu ça veut dire. Pas (à) grand'chose... de bon, en tout cas! Et il est vain d'espérer durablement et efficacement les contester du dedans : on ne subvertira pas le musée par une exposition, quelle qu'elle soit. Seule une action socio-politique directe pourrait, compte tenu du contexte et des objectifs tactiques, apporter éventuellement certains résultats positifs : occupation, boycottage, piquetage, etc. Mais les risques de revendications réformistes sont ici dominants dans bien des cas.

Comme la plupart des gens dans la personnalité desquels la violence sociale invisible du système a fait son oeuvre, beaucoup d'artistes continuent sans broncher de poser des gestes dont ils ne voient plus la valeur. En fait, la crise est telle que l'ensemble des statuts et des rôles (« artistes », « exposant », etc.) et l'ensemble des institutions (lieux, circuits et « monde » de l'art) ne nous offre plus aucune virtualité, si mince soit-elle, d'action progressiste vraie : il ne se fera rien de révolutionnaire qu'en dehors d'eux et la tâche prioritaire est donc de travailler à l'émergence de pratiques autres, de non-statuts, de contre-institutions : ateliers communautaires, groupes de production populaires, etc. L'artiste ne s'y retrouvera qu'au prix de dépouiller son individualisme, sa recherche de gloire et d'originalité esthétique immédiate, son in-

sertion dans les réseaux dits culturels, etc. Pas plus qu'un médecin socialiste travaillant pour $7,000. dans une clinique populaire ne pourrait encore se penser et agir en termes de carrière médicale, ni conserver les rôles et statuts du médecin bourgeois, puisqu'il a choisi d'incarner dans sa pratique la dissolution violente et le remplacement radical de la médecine en place, pas plus un artiste conscient des exigences actuelles de la lutte sur le front culturel ne peut accepter plus longtemps de conserver son statut d'«artiste». Il ne peut que décider de repartir sur de nouvelles bases, en associant sa pratique, d'une manière ou d'une autre, à celle d'un groupe ou d'une collectivité engagée dans une action historiquement progressiste. «Vivre de son art» n'aura alors, sans doute, plus beaucoup de sens — plus le même en tout cas.

L'aspect de rupture institutionnelle doit être bien compris : en effet la *socialisation* de la pratique artistique n'implique pas seulement le rejet des institutions artistiques bourgeoises et la lutte contre les statuts et les significations réactionnaires et limitatifs qu'elles entraînent. A ne voir que cela, on risquerait d'aller faire la même chose à côté, de recréer un circuit parallèle mais semblable en son *autonomie* (c'est-à-dire «artistique» sans plus) et donc voué à l'assimilation et à la récupération. Or, c'est dans la *séparation* elle-même que réside l'un des vices structuraux, l'une des manoeuvres les plus sournoisement désamorçantes effectuées par la culture sans fond et sans valeur que perpétue ce système.

L'intégration sociale des pratiques artistiques et paraartistiques (décoration, architecture, artisanat, bricolage, etc.) est une autre des exigences premières de toute révolutionnarisation idéologique. Non pas qu'on puisse se donner comme objectif immédiat, dans le cadre social présent, la «fusion de l'art et de la vie» ; mais dans notre lutte pour un monde où cela serait possible, nous pouvons trouver là un principe régulateur sur lequel régler l'orientation et les formes de notre pratique. Le travailleur culturel libéré et socialisé remplacera l'artiste aliéné que nous connaissons, seulement à condition d'être inséré, directement ou médiatement, dans un réseau de relations, de forces, de tensions, de communications, de sym-

boles, de langage qui soit *historique* et *collectif,* qui soit un réseau articulant sa pratique avec d'autres (celles des travailleurs, des militants, des femmes, des intellectuels progressistes, des jeunes, etc.) au lieu de ne lui donner pour tout champ de référence que les instances culturelles et esthétiques (fusent-elles d'avant-garde). Ou bien les artistes trouveront d'autres *lieux,* mèneront d'autres *luttes* et développeront d'autres *liens,* ou bien ils ne laisseront rien qui vaille, rien qui annonce l'avenir, rien qui libère, rien qui ait profondément du sens.

Cela suppose donc, répétons-le, un travail sur soi, une pratique subjectivement transformatrice, une lutte théorique: cela suppose qu'on pense — puissamment, violemment, radicalement, concrètement. Le pragmatique, l'impensé, l'inconscience, la soumission passive aux poncifs de l'idéologie culturelle sont le lot de l'immense majorité des artistes: la tâche théorique qu'ils ont à mener pour remplir leur rôle de producteurs d'histoire et d'humanité est d'abord un travail de réflexion personnelle libératrice et inventive. Penser est à l'ordre du jour, c'est un mot d'ordre de première urgence pour un artiste progressiste. L'effort d'analyse et de connaissance, de découverte et de compréhension, est considérable, mais il sera productif. La situation actuelle, si elle durait, ne tarderait pas d'ailleurs à discréditer les artistes à leurs propres yeux (1). Cer-

(1) Il faut que cela soit assez apparent pour qu'on lise dans *La Presse*: «Il est incompréhensible qu'un homme ou une femme qui consacre son existence aux problèmes de la perception et de la création n'ait point la capacité humaine de prendre un recul et de fournir la moindre réflexion intellectuelle sur sa pratique. Je ne dis pas que cela est pour tous les cas. Mais pour la plupart des créateurs québécois, toute réflexion sur leur activité artistique demeure une impossibilité. Si l'artiste ignore le pourquoi de ses actes et ce qu'il en tire, autrement dit s'il n'en tire rien pour lui-même, à quoi cela peut-il bien lui servir de continuer cette pratique?» (G. Toupin, samedi 28 décembre 1974, p. B 18). On relèvera, après ces commentaires, un assez déprimant exemple de soumission (au fond, coloniale) à l'impérialisme culturel français. L'universitaire parisien Mikel Dufrenne ayant déclaré lors d'une récente conférence à Montréal que « jamais les artistes n'ont autant parlé de leur oeuvre» (ce qui est sans doute vrai de l'autre bord ou à New York), le critique du *Devoir* emboîte le pas et ajoute, tout comme si cela s'appliquait parfaitement à la situation qu'il a sous les yeux, que c'est bien ce qui le laisse «perplexe quant à l'impact du message» et «ce qui rend tellement hermétiques et souvent ennuyeuses un grand nombre d'expositions d'art actuel» (Cl. Gosselin, samedi 22 février 1975, p. 16). Que *le contraire exactement* soit notre lot, voilà qui à ses yeux ne vaut pas même mention...

tes il ne suffirait pas d'un manifeste de plus, rédigé à la hâte et dans l'exaltation d'un moment, d'une lecture ou d'une mode : un feuillet avant-gardiste de plus en sortirait, qui ne changerait rien au marasme actuel. L'adhésion dogmatique à la phraséologie d'un marxisme scolastique n'arrangerait pas non plus les choses, loin de là. Sans méconnaître ni l'enthousiasme ni la culture, ni l'occasion ni les références, il faut pourtant envisager des efforts et des accomplissements originaux, authentiquement construits, creusés, mûris, médités, de pensée personnelle et collective capable d'échapper de plus en plus aux formulations doctrinaires et aux modes terminologiques et idéologiques pour rejoindre, dans son langage comme dans son fond, les objectifs et les aspirations positives de l'époque.

Pas plus que des oeuvres à faire, je n'ai, de cette pensée et de ce discours futurs, le premier mot — sinon, je ne serais pas là à énoncer si lourdement son manque et à l'appeler plus ou moins adroitement de mes voeux. Le défaut de simplicité et le défaut de solidité des discours culturels de ce temps contrastent de façon cruelle avec les possibles historiques et avec la crise socio-économique du présent. Les artistes n'y peuvent apporter qu'un faible et très partiel contrepoids. Qu'ils essaient : si chacun lutte, la justice aura d'autant plus de chances de l'emporter bientôt sur la barbarie fasciste. Artiste progressiste, personne sans doute ne peut être sûr de l'être, personne ne sait encore ce que c'est : il faut seulement *essayer de le devenir*. La pratique est affaire de dépassement.

ANNEXES

1

UN PETIT PLAIDOYER THÉORIQUE
POUR LA CRITIQUE

La pensée marxiste a incontestablement contribué à accentuer, sinon à provoquer, l'émergence dans les analyses des faits culturels de trois tendances qui occupent aujourd'hui une place de premier plan dans le champ des discours sur l'art. De par son matérialisme et son rationalisme, le marxisme favorise en premier lieu une approche positive, empirique, scientifique, des faits humains (il n'est que de rappeler ici la prétention constante chez les penseurs marxistes à un statut de connaissance scientifique, et pas seulement dans le cas du «socialisme scientifique»). En second lieu, le marxisme met l'accent de façon privilégiée sur la causalité historique et affirme qu'en toute explication des phénomènes culturels et des superstructures idéologiques la référence à des déterminismes socio-historiques, au premier rang desquels les luttes de classes, est nécessaire. Enfin, ces rappels d'évidences seront plus complets si j'ajoute que le marxisme accentue par ailleurs la dimension d'insertion sociale et politique de la théorie: le discours sur la société (et sur la culture) n'a pas qu'une fonction de vérité à remplir, il a aussi une tâche pratique de lutte dans l'affrontement du matérialisme contre l'idéalisme, c'est-à-dire dans la contradiction dominé/dominant.

Que l'articulation effective de ces trois orientations ne soit pas accomplie de manière satisfaisante et pose des problèmes qui exigent une élaboration et une recherche, c'est ce que voudrait illustrer ce bref aperçu polémique de l'état des discours sur l'art et de certaines tensions conflictuelles qui s'y observent.

Un premier courant attire plusieurs chercheurs d'inspiration marxiste: autour du structuralisme, une école plus ou moins cohérente s'est dirigée vers l'idée selon laquelle la position matérialiste, démystifiante, anti-idéaliste et scientifique face aux productions artistiques résidait dans la *connaissance positive des systèmes ou des codes,* recherche dont on verra un exemple dans le bref essai de Michelle Provost (« Fonctionnement du texte pictural et réseaux intertextuels », dans la revue *Stratégie,* n° 3-4, 1973). On peut trouver d'autres exemples dans le groupe français de *Tel Quel* comme, à des titres et dans des proportions divers, Hubert Damisch, Jean-Louis Schefer, Marcelin Pleynet; on signalera surtout, puisqu'en fin de compte c'est bien de cela qu'il s'agit, tout le corpus des travaux dits de sémiotique (ou de sémiologie) de l'art (Barthes, Eco, Marin, certains écrits de M. Schapiro, etc.).

Mais comme le reconnaît H. Damisch, la sémiotique des arts visuels est plus pour l'instant à l'état de projet encore hypothétique qu'à l'état de savoir ou de discipline constituée, alors que tout à la fois le « discours sémiotique » fait preuve le plus souvent « d'impérialisme aussi bien que de dogmatisme et d'a-priorisme (1) », ces deux traits étant sans doute, d'ailleurs, la conséquence l'un de l'autre. Certes, l'intention affichée de la recherche sémiotique en est une de scientificité: il s'agirait, sur le modèle de la linguistique structurale, de produire une analyse systématique de la lecture des oeuvres, des structures du réseau pictural (analyses syntagmatique et paradigmatique), des combinatoires des codes artistiques et de leurs schèmes de fonctionnement. Ce qu'il y aurait dans cette recherche de conforme à l'esprit du marxisme, ce serait donc une certaine visée objective qui, dans l'état actuel du commentaire idéaliste sur l'art, a sans nul doute une portée désidéalisante et matérialiste. Il n'en demeure pas moins que le projet sémiotique comporte lui-même à sa base divers présupposés discutables. Si les dimensions dénotative et logocentrique qui étaient inhérentes à l'iconologie y sont bien écartées

(1) Hubert Damisch, « Semiotics and Iconography » dans le *Times Literary Supplement,* 12 octobre 1973, pp. 1221-2.

en principe, l'analogie établie par provision méthodologique entre le procès de signification linguistique et l'ordre pictural (avec les implications qui en découlent: que l'image est faite de *signes*, que la représentation *signifie*, que les formes sont un *texte*, etc.), fait que la sémiologie des arts visuels se présente comme une sorte de prolongement positiviste de la doctrine spiritualiste de l'expression artistique: l'oeuvre énonce une signification. Qu'on soit loin de l'idée d'épanchement individuel du sujet créateur change la position du problème, mais il reste que les ressources d'une analyse scientifique autonome des structures constitutives de l'oeuvre ont été, sauf exceptions inspirées des dernières remarques de Ch. S. Pierce, largement dépendantes non pas d'une recherche méthodique et sans préjugés, mais d'une doctrine «sémantiste» dont ni la vérité expérimentale ni le caractère particulièrement matérialiste ne me paraissent si peu que ce soit établis.

Le but de ces jugements n'est pas de nier que ces travaux aient contribué à une meilleure connaissance des productions artistiques, mais de suggérer que les thèses au nom desquelles sont régulièrement condamnées dogmatiquement d'autres approches ne sont elles-mêmes nullement à l'abri du soupçon critique. Car enfin, rien ne devrait être plus clair que ceci: l'objet de la sémiotique, c'est le *sens* et le *signe*. Ce n'est pas moi qui le dis, c'est J. Kristeva (1). Elle affirme également que la sémiotique est la science des significations, qu'elle est une méthodologie des systèmes signifiants. Elle écrit enfin (et c'est plus directement ce qui nous concerne ici): «Lorsque des pratiques extra-linguistiques (comme la peinture, la gestualité, la danse, le cinéma) se proposent à l'attention sémiotique, la question se pose de savoir s'il est légitime de les considérer comme des langages. La réponse sera négative si l'on s'en tient à l'acception étroite du mot langage (qui désigne les langues naturelles). Mais on a élargi cette acception et le pluriel — *langages* — indique les 'systèmes signifiants' en général (3).»

(2) Julia Kristeva, «Les mutations sémiotiques» dans: *Panorama des sciences humaines,* ss. la dir. de Denis Hollier, Paris, Gallimard, 1973, p. 535.

(3) *Ibid.,* p. 537.

Que la peinture soit un système signifiant ou une pratique signifiante est certes chose possible. On ne peut cependant manquer de s'étonner de voir définir l'art, au nom du matérialisme, comme lieu de signification et non pas comme lieu de fonctionnement symbolique, comme dispositif idéologique — et comme lieu de plaisir! (4) On chercherait d'ailleurs en vain des définitions un tant soit peu opératoires de ces notions de «système signifiant» et de «pratique signifiante». Il est surtout frappant de voir l'innocence avec laquelle cette attitude sémiologique réédite la thèse phénoménologique et idéaliste selon laquelle les comportements humains sont d'abord conduite expressive de significations, c'est-à-dire *langage* au sens le plus vague. Quoi qu'il en soit des supposés modèles, algorithmes, structures, systèmes, matrices et autres grammaires logiques, la sémiotique des pratiques artistiques me paraît susceptible de provoquer des interrogations quant à ses présupposés. A cet égard, la mode joue un rôle certain: car une esthétique à la Max Bense ou à la Abraham Moles, si confuse et incomplète soit-elle encore elle aussi, pourrait tout aussi bien prétendre et à la scientificité (du moins offre-t-elle certaines vérifications expérimentales) et au matérialisme (mettant au premier plan la notion de plaisir) (5). Il ne faut pas être le jouet du terrorisme verbal dont s'accompagne souvent, de la part de théoriciens se réclamant du marxisme (Kristeva ne prétend-elle pas que la sémiotique *est* la gnoséologie du matérialisme dialectique!), la position d'une recherche à peine naissante comme savoir accompli et idéologiquement pur. Au nom de cette «discipline», on pourrait peut-être discarter résolument d'autres types de discours, comme celui de la critique d'art. Mais le peut-on si «la sémiotique reste pour l'instant un ensemble de propositions plus qu'un corps de connaissances constituées (6)»?

(4) Sur l'aspect symbolique, cf. Dan Sperber, *Le Symbolisme en général*, Paris, Hermann, 1974.

(5) Cf. M. Bense, *Einführung in die informationstheoretische Ästhetik*, Rowohlt, 1969; A. Moles, *Théorie de l'information et perception esthétique*, Denoël-Gonthier, 1972.

(6) Tzvetan Todorov, dans le *Dictionnaire encyclopédique des sciences du langage*, Paris, Seuil, 1972, p. 122.

Or il se trouve que la situation n'est guère meilleure dans le domaine de l'histoire de l'art, qui correspondrait à la seconde dimension que je présentai au début comme mise de l'avant par le marxisme. Suggérant une nouvelle division du travail possible entre l'iconologie et une (éventuelle) sémiotique de l'art, H. Damisch remarquait ainsi que l'iconologie était en fait la servante d'une histoire de l'art ayant « fait montre d'une totale incapacité à renouveler ses méthodes (7). » C'est bien ce que confirme, dans ses parties consacrées à la critique négative, l'étude que Nicos Hadjinicolaou consacrait récemment à l'histoire de l'art (8). Histoire des artistes et approche biographique, histoire de l'art conçue comme partie d'une histoire de la culture, de l'esprit ou des civilisations, ou encore entendue à titre d'histoire des formes ou des oeuvres particulières, toutes les approches qu'il observe sont manifestement encombrées de présupposés idéalistes : autonomie du sujet-individuel-créateur, autonomie d'un ensemble éclectique baptisé esprit ou civilisation, autonomie absolue des oeuvres et des formes, tels sont en bref les préjugés qu'il y dénonce, à quoi il ne peut manquer d'ajouter, en toute honnêteté, les ravages du marxisme « vulgaire » lui-même, réduisant l'histoire de l'art à celle des artistes dits progressistes ou à celle d'une école définie arbitrairement comme « réaliste ».

La méthodologie historique a incontestablement fait des progrès remarquables, le champ des connaissances s'est considérablement accru, l'émergence des sciences de l'homme a évidemment enrichi les perspectives, mais il est patent toutefois que l'apport marxiste dans les domaines de l'histoire culturelle reste faible (si ce n'est sous la forme diffuse d'une attention accrue au contexte social des oeuvres). Qu'on se reporte par exemple au débat organisé en 1972 par la revue française *Raison Présente* et publié depuis dans un petit volume intitulé *Esthétique et marxisme* (9). Tous les participants, spécialistes d'inspiration marxiste dans leur majorité, sont d'accord pour reconnaî-

(7) H. Damisch, « Semiotics and Iconography », art. cit.
(8) N. Hadjinicolaou, *Histoire de l'art et lutte des classes*, Paris, Maspero, 1973, 224 p.
(9) Collection 10/18, n° 838, Paris, Union Générale d'Éditions, 1974, 299 p.

tre qu'il n'existe encore que des embryons d'histoire de l'art marxiste. Citant Antal, G. Thomson, Hauser, Max Raphaël, Lukàcs et Goldmann, Jacques Leenhardt n'hésite pas à conclure : « tout cela ce sont des premiers pas mais finalement, si on regarde par rapport à d'autres disciplines, l'histoire de l'art ou la connaissance marxiste de l'art en est vraiment à l'enfance (10). » Bien entendu, ce sont le problème des médiations et la question de l'autonomie relative des instances qui posent ici les difficultés cruciales.

A cet égard, la thèse de Nicos Hadjinicolaou, malgré l'intérêt de la notion d'idéologie imagée qu'il introduit et qui repose, en gros, sur l'idée que le style d'un groupe d'oeuvres se rattache à une *Weltanschauung* située dans son contexte de classe, reste elle aussi, comme il est le premier à le reconnaître, une entreprise exploratoire, schématique et provisoire, même si les exemples d'analyses effectuées sur des cas concrets sont riches et suggestives.

En bref, si ces notations expéditives sont justes, nous nous trouvons à peu près devant la situation suivante. La philosophie marxiste n'a pas trouvé dans le domaine de l'histoire sociale de l'art un développement conforme à celui qu'elle implique en principe. La question des liens de causalité, ou du moins des relations réciproques, entre les faits de l'infrastructure (sociaux et économiques) et ceux de la superstructure (en particulier les productions culturelles et artistiques) n'a reçu que des solutions théoriques, à la fois hypothétiques et dogmatiques, mais son application démonstrative à des cas précis n'a pu être menée à bien que dans de rares exceptions et sans que soient atteints des résultats suffisamment conclusifs pour que cette discipline puisse prétendre à une légitimité au nom de laquelle on pourrait avec assurance porter une évaluation négative sur d'autres discours essayant, en marge des recherches historiques, de promouvoir une réflexion sur l'art aux objectifs culturels et sociaux bien différents. Il n'en demeurerait pas moins que, compte tenu de la philosophie marxiste de la culture, la recherche d'explications causales dialectiques mettant en

(10) *Op. cit.*, p. 227.

relation réciproque les divers paliers de la réalité sociale conçue en terme de classes, ainsi que la construction d'une histoire sociale de l'art, sont des projets fondamentaux.

Le cas de la sémiologie est à cet égard bien différent. Le discours sémiologique n'a ni titres de scientificité ni lien interne avec la pensée marxiste. A titre de champ de recherche, programmatique et hypothétique, ce domaine est aussi légitime que n'importe quelle autre investigation autonome à visée positive dans les sciences de l'homme, ni plus ni moins que la psychologie comportementale ou l'anthropologie structurale. C'est à la lumière de ses résultats propres qu'il lui sera loisible d'asseoir éventuellement son statut de positivité et d'approcher la linguistique, par exemple, ou de rejoindre l'analyse littéraire qui, en particulier de par une saisie adéquate de son objet d'étude, les structures textuelles, est plus manifestement en mesure de s'affirmer comme discipline. De plus, alors qu'un échec avéré dans le développement d'une histoire sociale dialectique de la production artistique signifierait *ipso facto* une remise en question radicale de certaines hypothèses théoriques constitutives de la pensée marxiste, une dissolution du projet sémiotique n'aurait absolument pas la même portée épistémologique et philosophique. Qu'une sociologie de la culture de tendance structuraliste, ou une cybernétique des communications esthétiques, ou encore une psychologie de la perception artistique s'y substituent avec succès dans l'avenir ne signifierait aucunement une invalidation de la philosophie marxiste de la culture ou de l'esthétique marxiste.

De surcroît, on relèvera une remarque qui vaut pour les deux domaines évoqués et que fait, au cours d'un colloque déjà cité, l'historien de l'art Marc Le Bot, « c'est que les auteurs qui se réclament du marxisme ont produit beaucoup plus, ont été beaucoup plus, dans le sens d'une élaboration théorique que dans le sens d'une recherche concrète en matière d'histoire de l'art (11)» (et, ajouterai-je, de sémiotique esthétique également). Bien que l'opposition théorique/concret me paraisse ici trop approximative et qu'il s'agisse plutôt d'une dichoto-

(11) *Esthétique et marxisme*, p. 192.

mie entre spéculatif et scientifique qui traverse de part en part le marxisme, cette notation est tout à fait juste. Le critique Gilbert Lascault renchérit : « Il y a une grande abondance chez les marxistes d'études générales, d'affirmations générales, de grandes théories absolues et je crois que c'est grave parce que, d'une part, cela favorise un certain dogmatisme, et d'autre part, on peut penser que chaque fois que quelqu'un prend des positions générales, il reste prisonnier d'un certain nombre de notions qui ne sont pas du tout critiquées, comme celles d'art, d'oeuvre, d'époque artistique. »

De fait, si nous revenons à nos trois idées directrices de départ, nous nous trouvons devant une situation étrange. La scientificité ne se rencontre vraiment dans aucun des domaines considérés (sinon sous forme d'affirmation scolastique *a priori*) et elle reste simplement un réquisit de principe qui, applicable à tout discours *théorique* sur l'art, ne saurait validement être invoqué pour prétendre trancher en faveur de telle recherche plutôt que de telle autre. La seconde notion, celle de la causalité socio-historique, est inhérente au marxisme et appelle la preuve ; mais la forme de discours dans laquelle elle trouvera sa confirmation éventuelle n'est pas établie d'une façon qui nous permettrait de juger dès maintenant la valeur respective de telle ou telle approche, de tel ou tel mode d'exposition, etc. Dans ces conditions, ma persuasion est que le troisième principe, celui de l'engagement dans la lutte idéologique, saurait moins que jamais être écarté, si tant est qu'il puisse un jour l'être légitimement. Comment un « théoricisme » et un « scientisme » si peu fondés pourraient-ils suffire à condamner le discours de la critique d'art engagée, par exemple ?

C'est pourtant ce que l'on voit trop couramment. J'en prendrai pour exemple l'assassinat joyeux auquel se livre, sur la cible de la « critique d'art », un texte de J.-L. Schefer. Après avoir brossé un tableau historique d'où il ressort que la critique d'art est une activité littéraire, sous-produit hybride de l'histoire de l'art la plus idéaliste, enfermée dans l'interprétation et la représentation, méconnaissant totalement la spécificité du système pictural, cet auteur conclut — et tout ce que j'ai dit de la sémiologie et de l'histoire de l'art devrait

éclairer cette citation surprenante — par les jugements que voici : « La critique d'art n'a pas d'appareil scientifique ; elle n'a pas non plus d'histoire, sinon comme idéologie, puisqu'elle est entièrement prise comme alibi de l'écriture et — singulièrement — comme alibi de la substance : on ne peut aborder son histoire que comme le dehors, violemment enfermé, de la littérature et de l'histoire de l'art. Nom d'une pratique sans concepts et qui est incapable de par son inféodation à un objet surinvesti de produire une méthode ou des concepts, elle dépend donc (et s'inscrit dans cette dépendance) de l'idée que la littérature est une instance compétente pour se prononcer sur un objet « plastique » ; au titre, précisément, où l'on aborde toujours en l'espèce une pensée enfouie, produite au sens même de la représentation par un véritable « acte de dénégation » ; « il y a des auteurs qui pensent ; il y a des peintres qui ont de l'idée » (Diderot). En dernière analyse, et s'il fallait en tenter une définition en dehors de l'histoire de l'art ou d'une sémiotique, on pourrait dire que la critique d'art ne relève pas d'une science ou d'une pratique théorique, qu'elle ne situe donc pas son objet déclarativement comme objet de connaissance, mais le considère en tant qu'il relève d'une pratique de l'interprétation (12). »

Si nous laissons de côté le charabia et la gratuité de cette charge, quels sont en effet les caractères observables du discours de la critique qui pourraient justifier sa condamnation ? Essayisme, littérature, descriptions empiriques et non systématiques, imprécision conceptuelle, commentaires de nature interprétative plus ou moins rigoureux, généralisations abusives, jugements de valeur à teneur idéologique, inconstance polémique, etc. Tout ceci n'est pas faux. Il y a d'ailleurs toutes sortes de variantes de ce discours « critique », les unes réactionnaires les autres progressistes, les unes subjectivistes les autres matérialistes, et il faudrait peut-être ne pas l'oublier. Mais considérée du point de vue de sa stricte valeur de connaissance, la critique d'art ne peut guère prétendre à plus de légitimité que la critique littéraire (dont j'ai déjà examiné le

(12) Article « Critique d'art » dans l'*Encyclopaedia Universalis*.

cas dans mon article : « De la lecture vécue à la théorie litté-
raire » (13)). Ce qui est loin d'être établi dans la perspective
où je me situe à présent, c'est si les préoccupations épistémo-
logiques doivent à ce point l'emporter, sans autre forme de
procès, sur les préoccupations idéologiques. L'interrogation que
je voulais soulever est bien celle-ci : le marxisme a-t-il partie
liée avec la science ou avec l'idéologie, ou avec les deux ? Le
discours du marxisme n'est-il compatible qu'avec les seuls au-
tres discours susceptibles de prétendre légitimement au titre
de science ? L'idéologique se confond-il avec l'idéologie bour-
geoise dominante, idéaliste et réactionnaire ?

G. Lascault, dans la suite du texte déjà cité, affirmait :
« Je crois qu'on peut très bien avoir une conception du mar-
xisme qui ne serait ni du côté de la théorie marxiste ni même
de la méthode marxiste, mais tout simplement de la lutte idéo-
logique : d'une critique de ce qui existe. » Toutefois, il ne
semblait pas voir que toute tentative en ce sens suppose la re-
nonciation à toute dichotomisation radicale du scientifique
versus l'idéologique, du type de celle de l'école althussérienne,
transposée de la notion bachelardienne de « coupure épistémo-
logique », qui s'est imposée et qui inspire une analyse comme
celle de Schefer.

Pour moi, l'observation des discours sur l'art permet une
interprétation très différente, selon laquelle il serait complè-
tement erroné d'identifier l'idéologique comme tel avec l'idéo-
logie dominante. En effet, une définition marxiste acceptable
de l'idéologie me paraît être celle qu'illustre, par exemple,
G. Heyden lorsqu'il écrit (14) : « Une idéologie est un système
de conceptions sociales (politiques, économiques, juridiques,
pédagogiques, artistiques, morales, philosophiques, etc.) qui
expriment des intérêts de classe déterminés et qui impliquent
des normes de conduite, des points de vue et des évaluations
correspondants. » Comme le remarque ce même auteur, c'est
même un point commun aux diverses philosophies idéalistes

(13) Paru dans *Critère*, n° 6.
(14) Dans le *Philosophisches Wörterbuch* de Buhr et Klaus (cité par M. Vadée
dans : *L'Idéologie*, Paris, P.U.F., 1973, pp. 19-21).

que d'ériger une coupure absolue entre l'idéologie et la science (entre l'opinion et le savoir). Le marxisme n'implique nullement une telle division, dont on a pu dire à juste titre qu'elle n'était chez ses tenants qu'une stratégie — stratégie au fond idéologique elle-même, et stratégie nocive.

Le marxisme est aussi une idéologie et une philosophie, c'est à dire un discours raisonnable, non dénué de relations objectives avec la réalité, socialement engagé, mais qui n'établit pas sa validité selon les critères et les procédures applicables aux sciences expérimentales. De même la *critique* peut-elle aussi, quoique non scientifique, être sur l'art un discours raisonnable et utile. L'opération soi-disant « théorique » par laquelle on a pu tenter de nous faire admettre que la pensée marxiste 1°) légitimait la sémiotique, 2°) impliquait et validait automatiquement l'histoire sociale de l'art et 3°) condamnait pour des motifs épistémologiques le discours de la critique, est une fraude pure et simple.

Le marxisme n'est pas qu'une science économique, sociologique ou historique, c'est aussi une idéologie sociale révolutionnaire qui inclut la lutte (discursive et culturelle) sous des formes toutes différentes de la « scientificité ».

Deux convictions se rattachent à cette brève analyse polémique. D'une part, il est *normal* de soutenir, au nom du marxisme et contre les protestations de vierge offensée du spiritualisme, la légitimité de projets d'analyse objective et de connaissance positive des faits humains, et en particulier des faits culturels et artistiques, qu'il s'agisse de sémiotique, d'histoire ou de toute autre discipline à visée scientifique. D'autre part, quoi qu'il en soit du degré de scientificité effectivement atteint par telle ou telle de ces disciplines (mais *a fortiori* tant que cette scientificité est douteuse), une place restera accordée par les marxistes aux discours (non scientifiques) de la lutte philosophique et idéologique. Le marxisme ne peut être un scientisme; un discours raisonnable et rationnel demeure possible dans les formes de l'essai. La « critique » ne remplace ni la théorie ni la connaissance objective, mais elle a son rôle à jouer. Rôle de production culturelle (en accompagnant et encourageant, à la lumière des valeurs sociales défendues par le

marxisme, l'émergence des diverses productions progressistes et révolutionnaires), rôle de désaliénation politique et de lutte idéologique (en contrant dans les circuits de communication culturelle les commentaires idéalistes et subjectivistes dont les idéologies conservatrices dominantes recouvrent le champ des pratiques culturelles), rôle pédagogique (en répandant, par ses descriptions, ses interprétations socio-politiques, ses jugements critiques engagés, des éléments d'information, de prise de conscience et de formation au sujet des forces qui occupent le champ culturel) (15).

(15) Depuis la rédaction de ce texte, Kristeva a, comme bien l'on pense, changé d'idée, baptisant désormais «symbolique» ce qui relève du signe et «sémiotique» toute autre chose: cf. « Sujet dans le langage et pratique politique» (dans: *Psychanalyse et politique,* collectif, Paris, Seuil, 1974, pp. 61-69). Il faut aussi renvoyer le lecteur à cette merveilleuse synthèse de la logomachie pseudo-scientifique qu'est le texte récent de Louis Marin: «L'oeuvre d'art et les sciences humaines» (dans l'*Encyclopaedia Universalis,* Organum, vol. 17, pp. 135-52)

On trouvera des sources nombreuses pour une réflexion sur l'esthétique d'inspiration marxiste dans les deux recueils suivants: Lang, Berel et Williams, Forest (dir.), *Marxism and Art; Writings in Aesthetics and Criticism,* New York, D. McKay, 1972, viii-470 pp., et: Solomon, Maynard (dir.), *Marxism and Art; Essays Classic and Contemporary,* New York, Vintage, 1974, xviii-649-xxvi pp. Il déplorable qu'aucun choix de textes comparable n'existe en français.

2

UNE LETTRE À « STRATÉGIE » (*)

Camarades,

J'ai « rencontré » par hasard votre questionnaire, chez Patrick Straram à qui vous l'aviez adressé. Les problèmes que vous soulevez m'intéressant particulièrement et à plusieurs titres (comme critique d'art, comme professeur, comme « écrivant »), j'ai pensé pouvoir profiter de cette incitation à faire le point sur les grandes lignes de ma position actuelle. Je vous soumets donc les quelques remarques suivantes, dont je suis convaincu que vous disposerez au mieux et dont j'espère qu'elles contribueront, d'une manière ou d'une autre, au débat nécessaire que vous prenez l'initiative de soulever.

A — L'interrogation proprement théorique sur les rapports entre le politique et le littéraire ne peut valablement prétendre se faire à la lumière du marxisme-léninisme si elle ne met pas à la première place la dimension historique — celle de son histoire même comme question et, bien entendu, celle aussi des réponses théoriques et pratiques qui lui ont été données, avec leurs échecs et leurs succès. Il y a des leçons de l'histoire — voilà ce qu'il peut paraître curieux pour des marxistes de devoir rappeler comme une vérité méconnue, oubliée. Les contradictions sociales et idéologiques qui déterminent la position d'intellectuel petit-bourgeois des producteurs culturels en général et littéraires en particulier, se reconnaissent pourtant ici de façon claire : la pratique théorique de l'intellectuel marxiste d'avant-garde est constamment exposée à l'idéalisme d'un ré-

(*) Texte paru, sous le pseudonyme de Laurent Colombourg, dans le n° 8 de la revue *Stratégie.*

flexe an-historique. Suggérer par exemple que tout a *commencé* avec le mouvement « Tel Quel », c'est être en plein renversement idéaliste. L'analyse marxiste des rapports littéraire/politique (ou, plus largement, culturel/politique), elle commence avec l'étude historique et critique des étapes qu'ont franchies à ce sujet les mouvements populaires et les groupes d'avant-garde, ainsi que des luttes idéologiques qui les ont accompagnées. Bien sûr, les polémiques et les analyses de Marx-Engels, de Lénine, de Trotsky, de Mao Tsé-Toung, etc..., ont ici leur place, avec toutes celles des « classiques », petits et grands, du marxisme. Mais l'expérience des écrivains et artistes des cinq continents, l'acquis des diverses tentatives de liens entre des mouvements culturels (dits « d'avant-garde » ou non) et des organisations révolutionnaires de la classe ouvrière ont ici leur place *également,* avec tout leur contexte (national, social, économique, idéologique, politique, culturel) et tous leurs déterminants. Du moins si l'on ne veut pas répéter *in vitro* les erreurs dont est pavée la route de la « littérature prolétarienne », du « réalisme socialiste », des mouvements artistiques d'avant-garde... Méfions-nous donc tout particulièrement, quand nous posons la question des relations du littéraire et du politique, d'être de ces curieux marxistes pour lesquels on dirait *qu'il n'y a pas d'histoire,* comme si un siècle de relations entre le mouvement ouvrier, les luttes de libération et les organisations politiques marxistes d'une part, la production culturelle, littéraire et artistique de l'autre, aussi bien dans les pays capitalistes que dans les pays socialistes comme la Chine, n'avait pas tout à nous enseigner.

Sans même parler des problèmes que poseraient l'analyse et l'interprétation de ces expériences, il faut toutefois souligner d'emblée à quel point la documentation concernée est difficile à réunir. En première approximation, on pourrait la répartir en trois types. Le premier, sans doute le plus accessible, comprendrait les écrits proprement théoriques portant sur l'art et la littérature dans leurs relations avec la société, l'idéologie et la politique : on a des textes de Marx et d'Engels sur ces questions (cf. le recueil de Jean Fréville, Paris, Ed. Sociales, 1954), des textes de Lénine (« Sur l'art et la littérature »,

Moscou), de Trotsky («Littérature et révolution», 10/18),
de Mao Tse-Toung («Sur la littérature et l'art», Pékin) et
on peut assez facilement lire Plekhanov, Lukàcs, Cauldwell,
W. Benjamin, Adorno, Gramsci, Goldmann, jusqu'à Della Volpe,
Macherey, Fr. Vernier, «Tel Quel» et beaucoup d'autres cher-
cheurs, plus ou moins connus, qui ont fait paraître des livres
ou d'innombrables articles de revue sur ces questions. Une
évolution certaine s'est produite dans ce secteur: après les
grands textes de base qui posent les questions fondamentales
et donnent les premières réponses, on assiste à une progressive
«académisation». Une fois devenue formellement histoire de
la littérature, sociologie de l'art, théorie esthétique etc.,
la recherche d'inspiration marxiste, quels qu'en soient par ail-
leurs les succès, ne sort pas suffisamment, en général, du cadre
idéologique bourgeois que représente en partie le modèle domi-
nant de la «science»: un discours systématique sur un objet.
Démontrer les liens historiques, sociaux, idéologiques et po-
litiques entre Racine et la noblesse de robe, comme entre Tols-
toï et le moujik ou entre écriture textuelle et refoulement,
ce n'est certes pas inutile. Mais le risque existe de sombrer
dans le ronronnement du marxisme savant, universitaire, aca-
démique, et de devenir un honorable spécialiste coupant les
cheveux en quatre, tout lien *politique* entre la théorie et la pra-
tique disparaissant trop souvent dans les formes récentes de ce
type de production dont le Colloque de Cluny II sur «Litté-
rature et idéologie» (*La Nouvelle Critique,* no 39 bis) fournit
un typique — et consternant — exemple.

La deuxième sorte de document à examiner serait plutôt
de type théorico-pratique, à la fois analytique, critique et pres-
criptif, programmatique: «doctrines littéraires», «poétiques»
ou «esthétiques» proclamées de façon plus ou moins polémi-
que par des groupes, des revues, des «écoles», toutes sortes
de «manifestes» littéraires ou artistiques et d'«essais» enga-
gés sur la pratique de l'écrivain ou de l'artiste. Et pour com-
mencer, on peut justement retrouver ici des écrits de Marx, de
Lénine, de Mao, de Gramsci qui présentent effectivement un
caractère à la fois théorique et pratique, mais on doit tout
autant remonter aux mouvements littéraires et artistiques rus-

ses d'après la révolution, à Lef, à «Kouznitsa», au futurisme et au formalisme; on peut se pencher sur l'exemple français du populisme, du groupe Poulaille, de Barbusse, etc., mais *aussi* du surréalisme; il faudrait également faire sa place au mouvement marxiste nord-américain, avec par exemple «New Masses», «The Modern Quarterly», l'anthologie «Proletarian Literature in the United States» (1935), «Partisan Review», etc. pour ne rien dire de la Chine, des pays «en voie de développement», de la période «littérature engagée» et de tant d'autres faits dont la prise en compte serait nécessaire. Pour un B. Brecht dont les textes se sont imposés (cf. «Ecrits sur la littérature et l'art», 3 vol., Paris L'Arche éd.), il n'y a que trop de mouvements, de programmes, de prises de positions dont la portée, tant théorique que pratique, s'est quasi perdue. Tout un travail de recherche historique et théorique, indispensable, reste à mener à bien à la lumière du marxisme-léninisme sur cette deuxième classe de production culturelle particulièrement significative. La maxime maoïste «Sans enquête, pas de droit à la parole» s'impose d'autant plus ici que la tentation de se prendre pour un commencement absolu est plus répandue chez les intellectuels petits-bourgeois que nous sommes.

D'autant plus aussi que le troisième type de documents n'a pas connu, au contraire, un meilleur sort: il s'agit naturellement de la production (littéraire, théâtrale, cinématographique, picturale, etc...) liée à tous ces mouvements. Presque tout est inaccessible aujourd'hui, car seules les «oeuvres» qui ont «réussi» (sous-entendu auprès de la clientèle «cultivée» des pays occidentaux) ont connu une diffusion. Lisons par exemple «Les écrivains du peuple» et l'«Histoire de la littérature ouvrière» de Michel Ragon. Combien des textes évoqués avons-nous lus? De combien avons-nous seulement entendu parler? Voyons, dans l'*Encyclopaedia Universalis,* l'article collectif «Socialistes (Arts dans les pays)». Quels critères sont appliqués pour parler de la production culturelle d'intention progressiste ou révolutionnaire? A part Maïakovski, qu'écrivaient les poètes russes des années 20? A quoi ressemble le théâtre militant d'aujourd'hui au Japon? Et ainsi de suite.

Nous n'en savons, à peu de chose près, rien. Brecht, Godard (même là, je suis optimiste : qui a vu les derniers Godard ?), Sollers, c'est ce que nous connaissons. Cette situation n'est pas, en elle-même, propice à un travail théorique marxiste sur les relations de la littérature et de la politique. Elle contribue, par l'effet d'une censure que les circuits capitalistes de diffusion culturelle ne réussissent que trop parfaitement à assurer, à replacer chacun de nous, lorsqu'il s'interroge sur cette question, dans la situation bourgeoise, idéaliste, de l'adolescent qui « réinvente » (?) tout à zéro, qui repense par exemple la poésie à partir, disons, de Mallarmé et Gauvreau... Nous sommes reproduits, par l'action du champ culturel, en tant qu'intellectuels marxistes *historiquement vierges*. Il n'y a pas de quoi rire — sinon pour la bourgeoisie qui, en effet, ne manque pas de s'amuser de plusieurs pitreries « d'avant-garde » toujours recommencées et toujours impuissantes.

B — Dans ces conditions, quel sens y a-t-il à tenter une « définition théorique » des rapports littéraire/politique ? « L'âme vivante du marxisme, c'est l'analyse concrète d'une situation concrète », disait à peu près Lénine. Cela rejoint le précepte évoqué plus haut : « Sans enquête, pas de droit à la parole » (Mao). Nous risquons de produire de beaux discours qui auront l'apparence scolastique du « marxisme », mais qui n'en auront pas la substance. Des textes comme « L'autonomie du processus esthétique » d'Alain Badiou (*Cahiers marxistes-léninistes*, juil.-oct. 1966, no 12-13, pp. 77-89) peuvent sans doute contribuer utilement à la réflexion, mais ils ne répondent pas assez à l'orientation dialectique et pratique qui est essentielle au marxisme. Il serait beaucoup plus positif de prendre, comme vous le suggérez, les choses par le biais de l'efficacité, et de commencer la recherche par des analyses situées socialement et historiquement. Je crois qu'alors, les questions à poser seraient du genre : « sur qui, avec et contre qui, les productions culturelles peuvent-elles exercer une action politiquement efficace et à quelles conditions ? » Dans notre société de classes, où l'idéologie dominante est l'idéologie bourgeoise (libérale-idéaliste) et où les pratiques culturelles s'insèrent dans la lutte des classes à l'intérieur des conditions objectives du champ cul-

turel bourgeois, sous la domination de l'idéologie capitaliste, la question de l'efficacité politique sera, en première approximation, celle du rapport à un couple classe/idéologie. La poésie de Rina Lasnier s'adresse aux classes diminantes *et* reproduit l'idéologie bourgeoise. Les textes de Gaston Miron s'adressent à la petite-bourgeoisie *et* dénoncent l'idéologie bourgeoise. La littérature pornographique s'adresse aux classes exploitées *et* reproduit l'idéologie dominante. Etc. (Je ne dis pas que je le sais: je dis que c'est ce *genre* de propositions-là qu'il faudrait chercher à établir. Pour chaque cas, ce serait un travail difficile: comment déterminer à qui une production « s'adresse »? comment faire la part dans une oeuvre de ce qui est révolutionnaire et de ce qui ne l'est pas?) Ce que de telles affirmations ont d'extrêmement grossier ne doit pas masquer l'essentiel: l'efficacité politique d'une production culturelle se mesure par l'intermédiaire d'une évaluation du rapport destinataire/ fonction idéologique. Se demander si un texte littéraire a une efficacité révolutionnaire ce pourra donc être, dans nos sociétés, aussi bien savoir si, s'adressant à la classe bourgeoise il cherche à la détruire de l'intérieur, par exemple en subvertissant les cadres culturels et les valeurs qui la caractérisent et donc dépend sa survie (langage, vision du monde, conception de la vie, etc...) pour gagner à la cause du peuple telle couche ou fraction de classe (ex. petite-bourgeoisie intellectuelle) objectivement en situation de crise: ou savoir si, s'adressant à la classe ouvrière et aux autres exploités, il cherche à dévoiler à leurs yeux les dangers de l'idéologie dominante et à faire progresser chez eux des conceptions révolutionnaires conformes aux intérêts objectifs des opprimés. Entre ces deux formes et compte tenu: 1) de la structure de classes dans la formation sociale considérée (qui peut bien sûr être sensiblement plus complexe que l'opposition fondamentale rappelée ici entre classe dominante et classe opprimée ne le laisserait supposer), 2) de la conjoncture historique objective (qui, même à l'âge du capitalisme monopoliste mondial, peut varier considérablement d'un pays capitaliste développé à un autre) et 3) de la lutte des classes (qui, du point de vue politique, reste le facteur déterminant), plusieurs combinaisons ou états intermédiaires

sont observables et appellent une analyse.

Il n'existerait donc pas une telle chose que « l'efficacité politique », en soi ou dans l'abstrait. Telle production culturelle est objectivement douée de telle efficacité relative, pour telle force politique, par rapport à telle classe ou fraction de classe, dans telles conditions de diffusion et dans telle conjoncture datée. La même oeuvre, ailleurs ou à un autre moment, peut très bien s'avérer dangereuse. Pour mener à bien l'étude historique, on pourrait *essayer* une hypothèse comme celle-ci :

1. Les mouvements littéraires ou artistiques de tendance révolutionnaire se sont donné le plus souvent pour objectif (conscient ou non) de subvertir l'idéologie bourgeoise et de promouvoir des conceptions progressistes ou révolutionnaires auprès de fractions de classe déjà intégrées aux circuits normaux de diffusion culturelle (généralement, couches bourgeoises et petites-bourgeoises considérées comme objectivement susceptibles de se placer sur des positions de masse.) Ils y ont partiellement réussi lorsqu'ils ont contribué à la formation de couches progressistes ou révolutionnaires dans la bourgeoisie ou la petite-bourgeoisie, couches qui ont pu jouer, dans certaines conjonctures historiques (ex. luttes de libération nationale), un rôle important d'allié pour les classes opprimées mais qui, dans la plupart des cas, sont demeurées au service de la bourgeoisie malgré leur relative autonomie idéologique apparente (cas de « l'intellectuel de gauche » dans la plupart des formations sociales occidentales (1)). Les textes (ou productions

(1) Dans un intéressant échange de lettres sur « Pratique artistique et lutte idéologique » (*Cahiers du cinéma*, No 248, po. 52-640), Guy Hennebelle cite ces deux textes de Walter Benjamin, qui ne *prouvent* rien mais posent un problème réel : « Ces intellectuels d'extrême-gauche n'ont rien à voir avec le mouvement ouvrier. Ils sont au contraire, en tant que phénomène de décomposition bourgeoise, le pendant de la frange qui tenta de s'assimiler aux féodaux et admira l'Empire en la personne du lieutenant de réserve. Les publicistes d'extrême-gauche... représentent la frange des couches bourgeoises décadentes qui tente de s'assimiler au prolétariat. Leur fonction est, sur le plan politique, de former des cliques et non des partis, sur le plan littéraire de lancer des modes et nons des écoles, sur le plan économique d'être des agents et non des producteurs. Des agents ou des routiniers qui font un grand étalage de leur pauvreté et se font une fête du vide béant. On ne pouvait pas se faire une place plus confor-

artistiques) de cette nature ont pour caractéristiques les plus fréquentes: — au plan de leurs matériaux, le recours à des éléments généralement occultés par l'idéologie bourgeoise de leur temps (sexualité, mort, travail, politique, inconscient, drogue, etc.); — au plan de leurs structures, une transgression plus ou moins violente et radicale des modèles et des styles antérieurement reconnus dans la production littéraire ou esthétique (cf. surréalisme, nouveau roman, art conceptuel, futurisme, nouvelle vague, etc.) Enfin, ces produits culturels ont pour la plupart reçu une place importante dans le champ culturel et ont été valorisés dans ce champ de façon comparable à celle dont l'ont été des productions véhiculant l'idéologie bourgeoise (compte tenu des variations historiques dues à la conjoncture).

2. Plus rarement, des mouvements culturels se sont donné pour objectif de travailler à la lutte contre l'idéologie dominante dans les classes opprimées et de contribuer à la formation ou au développement d'une idéologie prolétarienne, révolutionnaire, socialiste, progressiste, au sein de couches ou fractions des classes exploitées. Ces oeuvres ont également pu, mais dans une mesure qui est particulièrement mal connue (d'une part pour les raisons mentionnées plus haut. mais aussi, d'autre part, parce qu'elles ont souvent revêtu une forme qui ne les destinait pas à la permanence et ont renoncé à satisfaire aux critères de « qualité » imposés par la culture bour-

table dans une situation inconfortable. » Et encore ceci: « L'appareil de production bourgeois peut assimiler, voire propager, des quantités surprenantes de thèmes révolutionnaires sans mettre par là sérieusement en question sa propre existence ni l'existence de la classe qui la possède. Ceci reste en tout cas juste aussi longtemps qu'il est approvisionné par des routiniers, même s'il s'agit de routiniers révolutionnaires. Car je définis le routinier comme l'homme qui renonce délibérément à éloigner par des améliorations l'appareil de production de la classe dominante, et cela au profit du socialisme. Et j'affirme en outre qu'une partie considérable de la littérature dite de gauche n'a guère d'autre fonction sociale que de tirer de la situation politique des effets toujours renouvelés pour divertir le public. ...La prolétarisation de l'intellectuel ne le transforme presque jamais en prolétaire. Pourquoi? Parce que la classe bourgeoise lui a donné, sous la forme de la culture, un moyen de production qui, en raison du privilège de la culture, le rend solidaire d'elle, et encore plus elle de lui. » (W. Benjamin, *Essais sur Bertolt Brecht*, Paris, Maspero, p. 121).

geoise), réussir, auprès de fractions des classes opprimées, un travail de politisation, de formation et de mobilisation très positif. Les textes et produits artistiques de cette nature auraient pour particularité les plus fréquentes: — au plan de leurs structures, un conformisme relatif, parfois très grand, par rapport aux modèles et aux styles consacrés dans le champ culturel dominant; — au plan de leurs matériaux, le recours privilégié à des éléments représentatifs de la situation objective des exploités, des idéologies du mouvement ouvrier, des rouages sociaux et économiques, des faits historiques, des luttes sociales ou politiques concrètes, de la vie quotidienne. Enfin, ces textes ou oeuvres d'art n'ont généralement pas reçu une place importante ou reconnue dans le champ culturel dominant (p. ex., elles ne sont pas étudiées dans le système d'enseignement, elles sont peu connues).

Ceci étant posé (à titre d'hypothèse et sur la base d'une première inspection), une mention spéciale devrait cependant être accordée à des productions culturelles qui réunissent le caractère de novation structurelle relevé dans le premier groupe et la présence de matériaux sociaux ou politiques relevée dans le second. On les rencontre principalement au cinéma (ex. Vertov, Eisenstein, le dernier Godard) et au théâtre (ex. Brecht, Gatti, Fo). L'efficacité politique des ces oeuvres est très variable selon le contexte et l'époque de leur utilisation, mais elle n'est pas négligeable et peut concerner aussi bien certaines couches bourgeoises que les masses elles-mêmes. Elles ont souvent obtenu un degré élevé de reconnaissance dans le champ culturel bourgeois, ceci ayant probablement un rapport avec leur caractère de recherche esthétique (novation formelle).

Dans la plupart des cas, les producteurs culturels dont l'origine ou la formation relève inévitablement de la classe dominante et de son circuit culturel, choisissent, lorsqu'ils sont politiquement progressistes ou révolutionnaires, le premier type de production. Ce choix n'est naturellement pas l'effet d'une fantaisie individuelle ou d'un libre-arbitre subjectif: il reflète fidèlement leur position de classe.

C — Bien sûr, les remarques qui précèdent sont entachées d'un grand schématisme et elles comportent autant de truismes

que d'affirmations non prouvées. Mais elles cherchent à toucher l'aspect réel de la question, elles invitent à une vérification, et ce qu'il y a d'évident dans leur teneur se rappelle ainsi à nous comme curieusement méconnu. J'insiste justement sur le fait que tout ceci n'en appelle pas moins une application historique concrète sur des cas précis, et c'est ici que je rejoins votre question sur l'analyse politique. Les concepts fondamentaux du marxisme-léninisme ne sont guère utilisés dans l'analyse littéraire ou esthétique : le concept d'idéologie est désormais fréquemment employé, mais l'absence du concept de classe reste le trait le plus frappant. Or, ce qui précède suggère précisément que l'analyse des productions culturelles ne saurait avoir de portée politique qu'à cette expresse condition : situer ces productions non pas dans l'universel (l'Art, la Culture), mais dans le réseau conjoncturel des forces sociales et idéologiques de la formation sociale à l'intérieur du champ culturel de laquelle elles opèrent leur action sur divers agents sociaux déterminés en première instance par leur condition de classe. L'analyse politique des productions culturelles ne me paraît possible qu'à ce prix : partant d'une analyse politique et historique globale (structure, conjoncture, lutte de classes), situer l'oeuvre dans le champ idéologique et culturel (ses destinataires implicites et/ou réels, sa position relative par rapport à d'autres oeuvres, le rôle politique des couches ou fractions de classes concernées par la diffusion sociale de l'oeuvre et les modalités de cette dernière, les structures et les matériaux mis en jeu en relation avec les diverses instances artistiques, idéologiques, sociales et politiques pertinentes, ses objectifs et ses fonctions possibles et/ou réels, son efficacité politique relative...). Ceci implique que l'on renonce à toute prétention à l'universalité et à la permanence : l'analyse culturelle est trop souvent prisonnière du modèle du chef-d'oeuvre (« chef-d'oeuvre un jour, chef-d'oeuvre toujours »), alors qu'une oeuvre peut être politiquement très efficace ici (aujourd'hui) et être nuisible là (demain), comme je l'ai déjà signalé.

Mais surtout, il n'y a pas d'analyse politique des productions culturelles sans *une politique*. Être « marxiste » ne suffit pas ! Pas d'analyse politique des oeuvres sans analyse politique

de la société, de la conjoncture, etc. Exemple crucial: est-il *politiquement* valable de rechercher, au Québec en 1974, l'appui de la petite-bourgeoise nationaliste (en voie de prolétarisation relative) aux luttes des travailleurs? Le front idéologique doit-il être orienté vers une lutte contre l'idéologie dominante au sein de la petite-bourgeoisie? Au stade actuel du développement des luttes populaires au Québec, quelle est l'efficacité relative de la praxis culturelle par rapport aux autres types d'action stratégiquement déterminés par les organisations de travailleurs? Si l'on n'a pas répondu à ces questions, il n'est pas possible, par exemple, de mener à bien le moindre embryon d'analyse politique du « joual » en littérature (et dans d'autres productions culturelles). A qui s'adressent actuellement telle pièce de Tremblay, tel monologue de Deschamps, tel roman de J. Renaud? Si on ne le sait pas, on pourra bien se demander (tâche qu'accomplirait aussi bien « Études françaises » (2)) quelle place le joual occupe dans la série des matériaux utilisés (linguistiques, thématiques, idéologiques) et dans le système des structures (stylistiques, narratives, sémantiques, etc.). Mais on ne pourra faire d'analyse *politique,* qui est possible si et seulement si l'action du produit ou du trait culturel considéré est faite à la lumière d'une ligne politique (3).

Il faut même aller plus loin. Si l'analyse politique est nécessairement tributaire d'une ligne politique, l'efficacité politique elle-même est étroitement dépendante d'une organisation politique. En dehors du type d'efficacité idéologique, toute relative d'ailleurs, que peut avoir « État de siège » ou « Réjeanne Padovani » sur le public de grandes salles commerciales, ou encore de celui qu'on peut accorder à une soirée de cinéma militant italien à la Cinémathèque, dans les deux cas sur diverses couches de la petite-bourgeoisie, il n'y a pas d'action culturelle à efficacité politique qui puisse durablement et valablement exister, en particulier auprès des masses, en dehors de circuits rattachés à des organisations populaires —

(2) Justement, ils s'y sont mis...
(3) Comment comprendre les analyses littéraires d'un Lukàcs indépendamment de la politique dite « du front populaire ». Etc.

syndicats, comités de citoyens, partis ou mouvements politiques, etc. «Coup pour coup» (le film de M. Karmitz) *n'a pas* la même efficacité politique aux Cinémas du Vieux Montréal et dans un meeting syndical tenu à l'occasion d'une grève. «On est au coton» ou «On a raison de se révolter» n'ont pas la même efficacité politique montrés dans un cours de cinéma au niveau Cegep ou discutés par un groupe de travailleurs dans le cadre d'une organisation ouvrière. Cela, l'analyse politique doit le savoir, elle doit le dire — si possible, elle doit même l'expliquer, le prévoir. En bref, la question de l'efficacité politique est une question sociale, conjoncturelle, c'est une question politique; elle ne se pose pas en général ou dans l'abstrait.

D — Je crois enfin qu'une autre question doit être soulevée. Quel est le degré relatif de légitimité, d'un point de vue marxiste, des diverses finalités de toute production culturelle? Une chose comme le «plaisir esthétique» conserve-t-elle une validité, que ce soit dans une société socialiste ou capitaliste, indépendamment de l'efficacité politique? N'y a-t-il pas des cas où l'activité culturelle doit être mise à une place secondaire et où d'autres formes d'activité politique directe doivent lui être préférées (mobilisant en particulier les «intellectuels»)? Toute la question d'une esthétique marxiste d'une part, d'une politique et d'une stratégie de la production culturelle d'autre part, est ici posée. Il est vraisemblable qu'on ne puisse aboutir à rien de solide et de combatif si l'on fait l'économie de tout ce travail théorique et *surtout* politique, et si l'on suppose admis, par une hyperbole proprement «gauchiste», à la fois que seule l'efficacité politique est à retenir comme critère premier d'appréciation de toute pratique culturelle, dans toute conjoncture, et que la pratique culturelle est partout et toujours d'une importance si capitale que nous devions en rester des «spécialistes».

La politique doit être mise au poste de commande et l'art ou la sexualité, pour prendre deux exemples significatifs, ne doivent évidemment pas y être étrangers. De là à négliger la claire évaluation théorique des diverses instances, de leur urgence, de leur portée, de leur jeu social réciproque et *donc*

l'analyse politique de leur importance relative, il y a un pas dangereux à ne pas franchir trop allégrement et dans un implicite équivoque. Le fait que l'art et la sexualité occupent, dans l'échelle des valeurs du producteur culturel petit-bourgeois, une place de premier plan, amène peut-être trop souvent l'intellectuel d'avant-garde, lorsqu'il adhère au marxisme, à mettre aussitôt en oeuvre un processus de politisation de ces instances qui risque de jouer le rôle d'un mécanisme d'évitement pour une remise en question plus totale, qui consisterait sans doute, dans un premier temps, à questionner la place même accordée auparavant à ces deux domaines pour se mettre pleinement au service des masses et établir nos priorités en fonction de leurs besoins politiques. Se demander quelle forme politique on va donner à sa poésie peut devenir alors, malheureusement, une manière de ne pas se demander si d'autres tâches que la poésie ne devraient pas nous requérir, et de masquer l'impuissance à renoncer s'il le faut à la poésie pour mettre notre plume au service d'une activité politiquement prioritaire. Ne faudrait-il pas d'abord que nous apprenions, au contact des masses, quelle place elles accordent, dans la totalité de leur praxis et de leurs luttes, à la poésie? Ce n'est généralement pas le cas, tant l'intellectuel qui s'allie à la classe ouvrière a de peine à dépouiller le vieil homme en lui et à remettre en question les évidences acquises de sa culture.

Nous devons apprendre à poser, préalablement à toute discussion sur l'efficacité politique de la pratique culturelle, la question politique des priorités; car s'il est établi, sur une base de masse, que dans notre conjoncture socio-politique les travailleurs intellectuels ne doivent pas accorder au front culturel la première place, il faudra, surtout si nous sommes conscients de n'être pas exempts d'influences profondes de l'idéologie culturelle bourgeoise et des valeurs qu'elle impose, réorienter notre praxis. Devenir révolutionnaire, ce n'est pas nécessairement chercher comment mettre au service des masses les moyens et les outils que la bourgeoisie nous a légués, c'est plus souvent apprendre à utiliser les moyens et les outils que requiert objectivement le combat des classes exploitées. Rien ne nous garantit qu'ils puissent être les mêmes; nous

devrions plutôt être particulièrement vigilants face à toute tentation hâtive de nous rassurer sur ce chapitre.

J'ai cru plus utile de soulever tous ces points que d'essayer de répondre une à une aux questions, pourtant difficiles et justifiées, que vous aviez élaborées. J'espère que cette tentative apportera une contribution au débat et je vous remercie de m'en avoir fourni l'occasion.

TABLE DES MATIÈRES

CET OUVRAGE
COMPOSÉ EN GARAMOND CORPS 12 SUR 13
ET CORPS 11 SUR 12
A ÉTÉ ACHEVÉ D'IMPRIMER
A TROIS MILLE EXEMPLAIRES
SUR PAPIER BOUFFANT SUBSTANCE 120
LE VINGT-NEUF AVRIL
MIL NEUF CENT SOIXANTE-QUINZE
PAR LES TRAVAILLEURS
DES PRESSES DE L'IMPRIMERIE
LES ÉDITIONS MARQUIS LIMITÉE
A MONTMAGNY
POUR LE COMPTE DES ÉDITIONS DE L'AURORE

Collection Écrire

déjà parus